磨鍊感性

增強光色效果的攝影術

作者介紹

櫻井　始

⊙一九四八年十二月十二日，出生於山梨鰍澤町。從表妹給他一個玩具照相機起，就對攝影產生莫大的興趣。高中時，在攝影社即非常活躍。不時參加黑白照片的攝影比賽中，有不少作品入選。高中畢業後，進入東京攝影大學(現為東京工藝大學)就讀，並且成為彩色照相研究室的一員。之後，學習商業攝影，擔任過《照相工業》雜誌的副主編。從一九八六年起，成為自由攝影家。攝影的範圍非常廣泛，包括風景、半身像、外國採訪報導和商業廣告等。除了提供影像照片給企業日誌、旅行雜誌之外，也有許多作品發表於攝影專業雜誌，同時在攝影雜誌上撰寫連載。擔任攝影比賽審查人員，舉行演講會、攝影會指導，行跡遍及日本全國。他的作品風格，廣受各階層人士所喜愛。作者一心追求獨創性的影像製作，也希望能夠將影像與音樂結合在一起。
⊙日本攝影展覽會講師、日本照相學園講師、日本攝影協會會員、NOEL攝影室負責人。

經　歷

一九八六年　取得日本勞動省職業訓練指導員攝影科執照。

同　　　年　用照片解說「LARGE FORMAT II (駒村商會)」大景物的攝影技巧。

一九八七年　解說和展示「BEST OF FINE PRINT (合著・廣告製作者3026)」BW原版作品
的製作與展示。

一九八九年　處女作「異國情調的伊斯坦堡」攝影展(富士攝影沙龍PROSPACE
／橫濱、廣島、札幌)，展示從一九八六年起所拍攝的伊斯坦堡的文化與生
活。

同　　　年　製作代表作選輯「JAPANESE HORIZON」。

同　　　年　擔任「日本營業攝影史(財團法人日本攝影文化協會)」編輯。

一九九○年　「可愛的妖精們在花卉博物館內爭奇鬥艷地綻放著」攝影展(大阪花卉博物
館會場)。

同　　　年　「照片是光的信息(合著・賽科尼克)」露天嚮導。

一九九三年　「光之旅人」攝影展(富士攝影沙龍PROSPACE)，以想像的方式拍攝日本的美
麗風景。

同　　　年　「攝影日記」攝影展(米澤市民畫廊)。

同　　　年　「光之旅人攝影集」(日本攝影企劃)。

一九九五年　「光之旅人」與「希臘都市風景」日本興業銀行大廳企劃展(全國十六家分
行)。

同　　　年　擔任正式演員，在TNN電視台新潟“輕輕鬆鬆就能進步的電視攝影班”中演
出。

同　　　年　合辦“日本童謠音樂會”；大倉山紀念會館。

同　　　年　錄影帶「輕輕鬆鬆就能進步的電視攝影班(富士軟片銷售)」風景篇與花
篇。

一九九六年　錄影帶「靈活運用想像力的構圖」(諾耶爾公司銷售)。

同　　　年　《掌握露天的光源書》(綜合解說、日本攝影企劃)

同　　　年　《磨鍊感性的攝影術》(Graphic公司)

同　　　年　「西沙洛德」攝影展(奧林匹克攝影廣場)。介紹沖繩八重山群島的風景、
氣候和土壤。

一九九七年　在日本電視台的節目中，介紹“拍得苗條、漂亮的方法”。

一九九八年　「季節之風」攝影展(銀座佳能沙龍、福岡佳能沙龍、仙台佳能沙
龍、大阪佳能沙龍)「光之旅人」第二部。

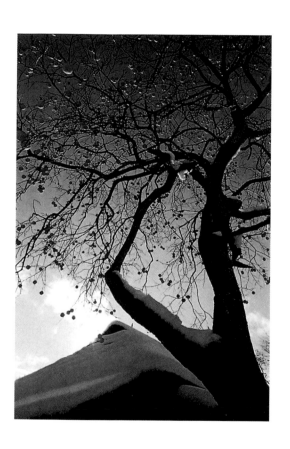

增強光色效果的攝影術

磨鍊感性

目次

隨心所欲，讓光色大放異彩

喜歡攝影的人大概都知道，光影與色彩是解開「攝影」這個魔法之門的鑰匙。但問題在於，如何使用這把鑰匙？

「紅、橙、黃、綠、藍、靛、紫」這七種組合成彩虹的顏色，是神秘的自然界，向我們顯示的顏色。我們不妨閉上眼睛，想像與彩虹邂逅時的情景。在我們攝影時，光影的位置、天氣，足以讓我們有所啓發。在旅途中，若是看到彩色玻璃時，你會有什麼樣的想法？沐浴在璀璨光輝的照耀下，你會不會被透明澄澈，或奪目的光彩所感動？

讓腦中浮現出與光影色彩邂逅的情景，培養出敏銳的觀察力，拍攝自己心中所描繪的影像，是創造出優良作品的第一步。

讀者拿到這本書，差不多可以說是已經掌握了解除魔法的要訣了。只要去實行書中所闡述的內容，就可以隨心所欲，讓光色大放異彩。

者相信，各位很快就能解除魔法，在攝影上獲得長足的進步。

Good luck！

櫻井　始

第一章　基礎光影

順光與逆光

影像會因為光源的位置而改變

　　雖然說我們感覺絕美的事物，可以如實地拍攝下來，重現在眼前。但遺憾的是，正如美女所拍出來的照片不見得就好看的道理一樣，很多照片拍出來常不如實景漂亮。因此，在我們拍照時，必須經常拍攝適於攝影的事物。　　　　　　　　　　　◑

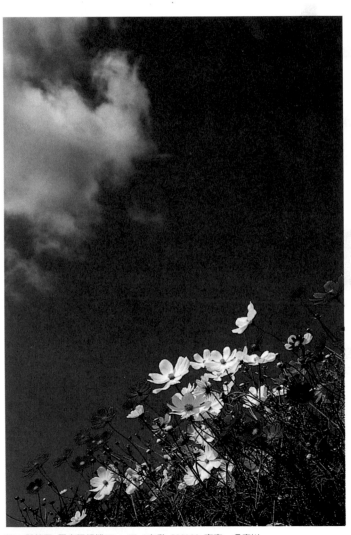

35mm單鏡頭 反光照相機20mm F5.6自動 ISO100 東京・多摩川。

可以使整張照片看起來明亮開朗，也可以呈現出鮮艷的色彩。可是，由於屬於平面光，天空雖然可以拍攝成藍色，但噴水池則變得不是很顯眼，也無法細緻地拍出洋裝等服飾。

被照物體

35mm單鏡頭 反光照相機35～70mm F8自動（未經曝光補償） ISO100 北海道・札幌

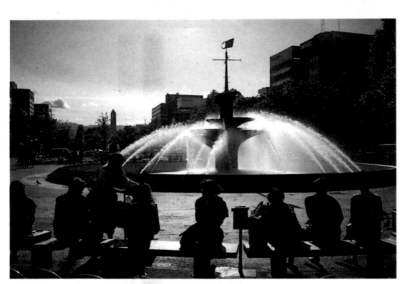

被拍照的對象形成剪影，無法拍得很細膩。雖然噴水池拍攝得非常清楚，但原本蔚藍的天空，卻變得有些發白。

被照物體

35mm單鏡頭 反光照相機35～70mm F8自動（未經曝光補償） ISO100

（順光與逆光）

陽光從照相機旁照射到被拍照的對象時，這種狀態就叫做順光。反過來說，陽光從被拍照對象的後方映照到被拍照的對象時，這種狀態就叫做逆光。

我們常認為不上鏡頭的景物，其實都是因為在攝影技巧上有許多難處，以致無法把景物如實地拍下來所致。而真正的原因，則是在於光源的選擇。所有被拍照的對象，都適用這個道理。配合自己所想要表達的目的來選擇光源，是非常重要的一件事。

使用順光～逆光，表現氣氛

拍攝風景的樂趣之一，就是可以體會出季節感。因此，可以考慮到季節、時間，選擇光影來表現當時的氣氛。此時，必須把照相機擺在良好的位置，配合自己的目的來選擇光源。

光影可以表現出景緻的季節感

運用逆光，把櫻花鮮麗的顏色呈現出來。拍攝怡人的春色時，必須將春季節特有的影像表現出來。同時，還要捕捉春季的氣氛。

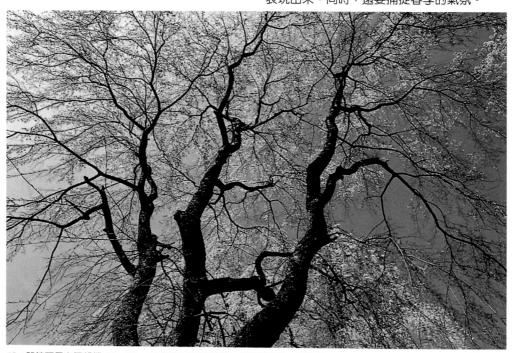

35mm單鏡頭反光照相機　20～35mm　F8自動（+1曝光補償）　ISO100山梨・身延山。

被照物體

夏季強烈的旭日照射在沙丘上，顯現出輪廓鮮明的凹凸條紋，讓人感受到清晨清爽的氣息。

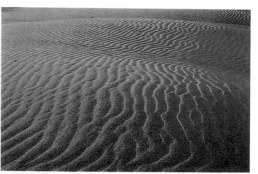

35mm單鏡頭反光照相機　28mm　F11自動（+1曝光補償）　ISO100
靜岡・濱岡沙丘。

斜光

斜光是最適合醞釀出立體感的光線。不過，很容易形成強烈的光反差。

12

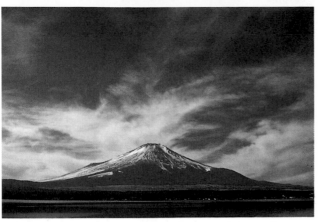

35mm單鏡頭反光照相機 28～135mm F8自動IS0100 山梨縣・河口湖

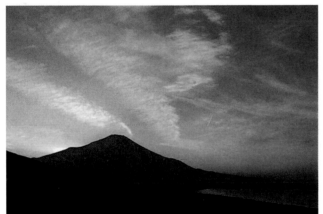

35mm單鏡頭反光照相機 28～135mm F8自動IS0100 山梨縣・全景台

順光與逆光的比較

白天可拍攝到色彩的光反差。順光適合將顏色發揮到極致。從拍攝藍天時，就可以明瞭這個道理。在順光的狀態之下，天空拍起來是藍色。在半逆光到逆光的狀態下拍出來的藍色天空，會有微微發白的現象。

這是在順光的狀態下所拍攝的影像。蔚藍的天空與白雲，使人感覺到冬季冷冽的氣氛。

同樣是冬季的富士，但在逆光的狀態下，卻給人一種強而有力的印象。略帶紅色的天空，正在強調落日餘暉的景緻。

紅葉或嫩葉的特寫鏡頭，若採取順光來拍攝的話，拍出來的效果會比肉眼看起來還要白。可是，如果採用逆光的話，光線會透過葉片，形成具有透明感的色彩，可以拍攝出葉脈等優異的質感。

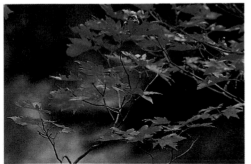

〔順光〕35mm單鏡頭反光照相機 135mm F5.6自動(+1曝光補償) IS0100

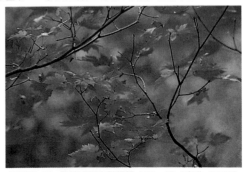

〔逆光〕35mm單鏡頭反光照相機 135mm F5.6自動 IS0100

13

靈活運用順光～逆光的特性

藉由光線的操控表現
出花卉的顏色與質感

拍攝花卉時，最重要的是，要能夠讓花卉清楚地顯現出形狀（包括造型美在內）、優美的色調和滑潤的質感。任何人拍照都能夠拍出被拍攝對象的形狀，但如果無法妥善地控制光線，就無法蘊釀出微細的色調和美麗的質感來。

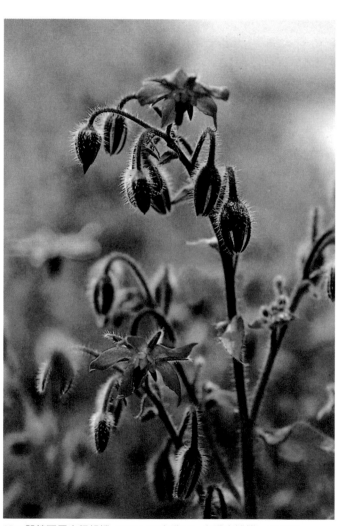

來自背景的光線，細緻地描寫出花卉的絨毛。可是，若是一直維持著這種效果的話，小花蕾就會變暗。所以，可使用反射板把光線反射出來，來調整明亮度。

35mm單鏡頭反光照相機　200mm F4自動（+1／2曝光補償）　ISO100。

14

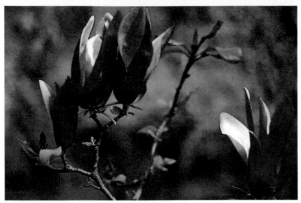

35mm單鏡頭 反光照相機200mm 微距鏡頭F4自動 ISO100

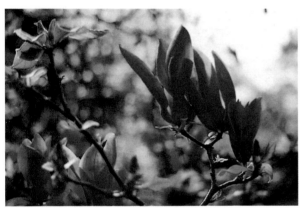

35mm單鏡頭 反光照相機200mm 微距鏡頭F4自動(+1曝光補償) ISO 100

順光

如果要使整體的形狀和顏色，看起來非常明亮清晰的話，最好是採用順光來拍攝。但如此一來，影像就會顯得不滑潤，而有點乾枯的感覺。因此，順光不適合拍攝有質感的物品。

逆光

可以產生透明感，做細膩的描寫。整體來講，這是花卉的特寫，拍攝花瓣薄的花朵，效果會更好。

使用反射板

沒有使用反射板

反射板

在逆光的情況下拍攝花卉時，會產生出陰暗的部分(陰影)。此時，可以使用反射板，使光線稍微明亮，看起來會比較自然。

拍攝花卉或小物品用的反射板(可自己製作，貼上鋁箔紙)

打洞

摺疊屏風式

一張大約是B5的大小

❍ 採用逆光方式拍攝整棵櫻花、山茱萸等帶點白色的花卉時，花卉顏色看起來會非常暗淡。如要讓花朵的顏色顯得更為生動，可以在順光的狀態下拍攝。不過，要是天空陰暗的話，拍攝起來也不會很顯眼。因此，以白色的花朵為拍照對象時，最好是在蔚藍的天空底下拍攝。要是天空蔚藍，也可以強調色彩上的對比。至於在逆光的狀態下，則可以用來表現剪影的效果。

在順光、逆光的狀態下拍攝的半身像

拍攝半身像時，必須要能夠展現出被拍攝人物的表情和個性。因為影像的不同，在光線的處理上就會有所不一樣。因此，如何表現出膚色和細緻的質感，就顯得非常重要。

影像的不同，光線處理方式也不一樣

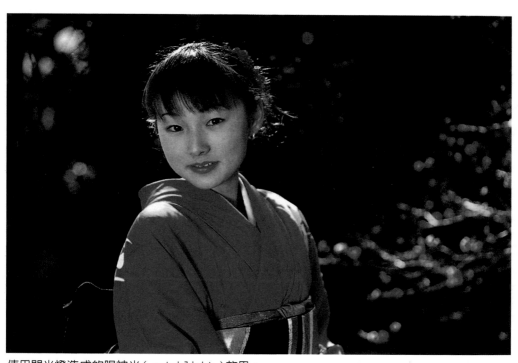

使用閃光燈造成的眼神光（catchlight）效果。

35mm單鏡頭 反光照相機85mm F2.8自動 使用內藏式閃光燈 ISO100

人物用反射板

拍攝人像時，使用反射板或閃光燈，可以加入眼神光（人像攝影中，被拍攝者眼睛上對照明光源的反光），使表情更為生動。

在眩目的陽光下，人們往往會把眼睛瞇成一條縫，不容易露出好看的表情。另外，仔細觀看膚色時，也會發現皮膚的顏色略帶黃色，不容易拍出肌膚細膩的質感。下巴下方有時還會出現不自然的黑影。可是，如果要在海邊表現出夏日的風情，或拍攝出沐浴在耀眼陽光下，健康、明亮的影像時，不妨積極地運用順光。

沐浴在陽光下，珍惜夏日時光。

35mm單鏡頭 反光照相機28mm F8自動 ISO100

逆光

由於沒有眩目的光線，眼睛可以充分地張開，而露出自然的表情。不管是在肌膚色調的拍攝上，或滑膩質感的表現上，都具有優異的效果。構成輪廓的光線，可以使人感覺出立體感。

閃閃發光的髮絲和溫柔的凝視表情，給人非常深刻的印象。這是使用反射板造成的眼神光效果。

35mm單鏡頭 反光照相機85mm F4自動(+1／2曝光補償) ISO100

順光和逆光

逆光　　　　順光

為了使肌膚明亮起來，必須配合肌膚的顏色，做正值的曝光補償。標準為 + 1／2～1EV。

立體感會因光源的
高度而改變 ①

時段會改變太陽的高度

陽光照射的方向，決定影子產生的方向。這在視覺上也是非常自然的事。光源的高度（亦即角度，陽光照射的方向），會改變被拍照對象的表情。以季節來講，從晚秋到冬季，光源低，影子長，這是最大的特徵。

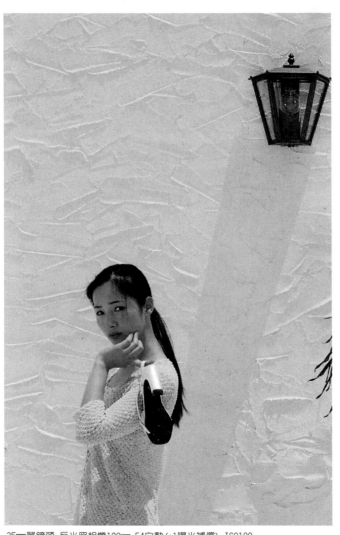

雪白的牆壁。如果沒有陽光的照射，就會呈現輪廓不清的狀態。由於利用來自上方的光線，而能表現出立體感。

35mm單鏡頭 反光照相機100mm F4自動（+1曝光補償） ISO100

18

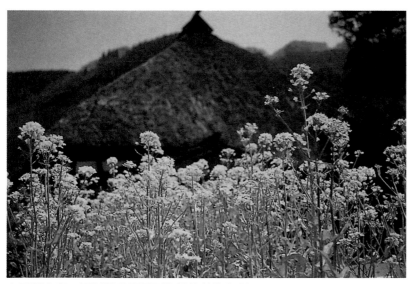

"早晚是按快門的最佳時刻"，這個諺語有下述幾個理由

① 容易碰到引人注目的〈氣象上的〉情景。

② 光源低，可以獲得具有立體感的作品。

③ 在黃色和紅色成分多的陽光下，比較容易產生臨場感。

黃昏時，陽光低，使得遊艇碼頭呈現出充滿無限魅力的景緻。

6×4.5cm單鏡頭 反光照相機60mm F16自動 ISO100 神奈川・三浦半島

白天太陽位置高時的特徵

① 被拍攝對象的正下方會出現影子，光反差相當高。

② 可以讓整體看起來非常明亮，能夠獲得漂亮的色彩效果。

③ 在視覺上看起來比較接近平面。

白天陽光高，可以讓我們看到影像絕美的色彩。

35mm單鏡頭 反光照相機28 ～135mm F5.6自動 ISO100 長野・白馬村

19

立體感會因光源的 高度而改變②

春天和冬天的陽光比較柔和，由於太陽的位置高，光反差看起來比較沒那麼強烈，大多可以均衡地將色彩重現在照片上。

這個範例，可以表現出村子寧靜的春天景緻。

6×7cm單鏡頭 反光照相機55mm F16自動 ISO50 長野·戶隱

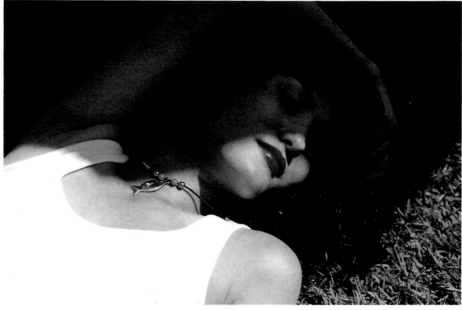

夏季的陽光所形成的光反差較高。可利用這種高的光反差，讓口紅的顏色，看起來更鮮艷！

35mm單鏡頭 反光照相機35～70mm F8自動 IS0100

陽光低時

被拍照的對象形成剪影，無法拍得很細膩。雖然噴水池拍攝得非常清楚，但原本蔚藍的天空，卻變得有些發白。

35mm單鏡頭 反光照相機70～210mm F8自動(+1曝光補償)
IS0100 秋田・乳頭溫泉鄉

出現眩光斑的例子

光

使用B5大小的紙板（如果沒有的話，也可以用帽子或手來遮擋。）

影像會隨著光線的強弱而改變

　　就算是來自同一個方向的光線，也會有強烈光線與柔和光線之分。只要回想天氣晴朗和陽光微弱時的情景，應該會有所體會。即使被拍攝的對象是同一個人物或景物，也會因為光線的強弱而形成影像上的不同。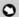

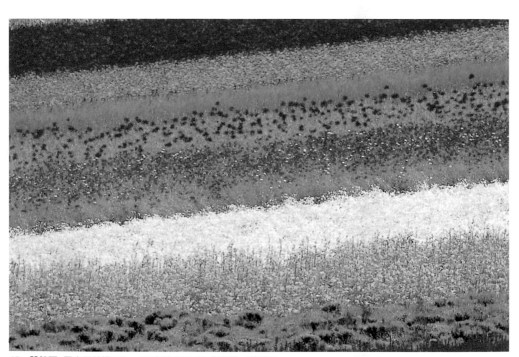

35mm單鏡頭　反光照相機200mm　F16自動　ISO100　北海道・富良野

　　色彩豐富的花圃。如果想要全部拍出原色的話，在陽光強烈的狀況下拍攝，色彩會比較鮮艷。可是，如果拍出的顏色淡雅時，質感就會變差。此時，可以採用柔和的光線，表現出整體的質感，取得良好的平衡。

陰影給人強烈的印象，光反差看起來很高。如果要把平面拍攝成凹凸不平，或將被拍攝的對象拍得男性化，強而有力的話，使用強光比較適合。

35mm單鏡頭 反光照相機135mm F8自動 IS0100

由於是擴散的光線，光線會籠罩住整個被拍攝的對象，而形成有點女性化的影像。因為可以描寫得很細緻，所以質感極佳。

35mm單鏡頭 反光照相機135mm F8自動 IS0100

可以拍攝半身像、風景、花卉、小物品等所有人物與景物。但如果要表現得漂亮一點，建議各位可以使用強光。若是想拍攝優雅或充滿幻想，以描寫質感為中心的影像時，不妨使用弱光。

有效地運用來自窗邊的光線

在戶外時，太陽的位置、時段，可以改變光線的狀態。拍攝景物時，不是等待光線來配合所要拍攝的影像，而是必須配合當時的光線來拍攝。可是，如果能夠利用窗邊的光線，就可以取得各種光線的狀態。

逆光

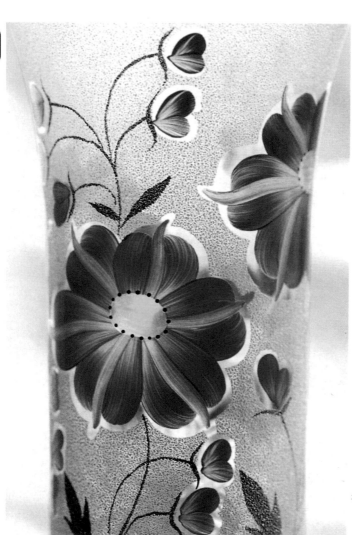

窗戶～

被照物體

用逆光來強調透明感，表現出玻璃杯上花朵的鮮艷。

35mm單鏡頭 反光照相機100mm 微距鏡頭F8自動(+1曝光補償) ISO100

斜光

適合拍攝凹凸不平之景物的光線。　35mm單鏡頭 反光照相機100mm 微距鏡頭F8自動(+1曝光補償)　ISO100

順光

適合呈現整體感覺的光線。　35mm單鏡頭 反光照相機100mm 微距鏡頭F8自動　ISO100

> 光線太強時，可用下述的方法
> 來控制光線(使光線變為優美)

1 在窗邊(窗玻璃)貼上擴散光線的薄板(透明紙)。薄紙可使陽光擴散，讓光線微弱起來。若是重疊地貼上擴散光線的薄板，就可以控制光量。

2 可以打開或關閉白色的窗簾，調整百葉窗的角度，來控制光量。

◐ 我們常認為不上鏡頭的景物，其實都是因為在攝影技巧上有許多難處，以致無法把景物如實地拍下來所致。而真正的原因，則是在於光源的選擇。所有被拍照的對象，都適用這個道理。配合自己所想要表達的目的來選擇光源，是非常重要的一件事。

構成光線的顏色成分，總是不一樣

顏色會因時段、季節、天氣而改變

相信任何人都有這樣的經驗，當朋友出示一張色彩非常棒的作品給你看之後，在你前往朋友拍攝的地方去瞧瞧時，往往會覺得看到的景緻，與朋友所拍攝的照片完全不同。原因是，即使同一個地方，若是季節、時間、天候不一樣時，構成光線的顏色成分就會有所改變。

季節是晚秋時分。呈現黃色的各種樹木，與樹葉落盡的白樺形成強烈的對比，透發出秋天的季節感。

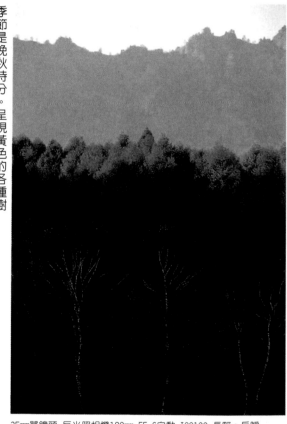

35mm單鏡頭 反光照相機180mm F5.6自動 ISO100 長野・戶隱

同一個地方的初冬時分。灰色的世界，讓人有一種孤寂的感覺。
35mm單鏡頭 反光照相機180mm F5.6自動 ISO100

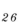

夕日的光芒，紅色和黃色非常強烈。這種色彩可以表現出臨場感。

6×6cm單鏡頭 反光照相機85mm F16・1／60秒 ISO100 神奈川・立石

太陽西沈之後的夕陽餘暉，像是童話故事中的景象。

6×6cm單鏡頭 反光照相機85mm F16・1／8秒 ISO100

🔆 時段的變化影響特別大，即使是白天看起來極為平凡的地方，在清晨或黃昏時，常可發現令自己意想不到，美得令人沈醉的景緻。如果想要拍攝看起來明亮、鮮艷的顏色時，不妨選擇白天的時段來拍攝。不過，即使是拍攝出接近視覺上的顏色，通常也會因為底片的關係，而呈現出不同的感覺（因為底片無法永遠保持正常的性質）。因此，若是不能掌握"拍照的眼睛，就是光線的特徵"這個道理，就無法預測"什麼時段會產生什麼樣的顏色？

光線中有

色溫

相信各位都非常瞭解，使用相同的底片和鏡頭，在同一個地方，同一個時間內拍攝，拍出來的照片，色彩也會有所不同。筆者之所以會說，"早晚的景緻引人注目"，是因為大自然能夠呈現出我們所意想不到，而且不可思議的色彩。希望各位能夠瞭解，這是"光線中有色溫"的緣故。 ◯

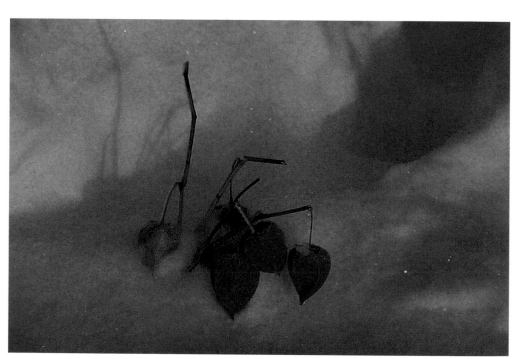

鮮紅色的酸漿。看起來會那麼紅，是因為清晨的陽光掩映之故。高山的陽光把白雪都染紅，營造出一種神秘感。

35mm單鏡頭 反光照相機100mm 微距鏡頭F5.6自動 ISO100 長野・美原

即使看起來相同的場所，也會因為空氣（晴天、白雲、濃霧等）的狀態，使得顏色映現出來的方式不一樣。自然界為我們顯現出紫色、橙色、粉紅色、黃色等不可思議的色調。

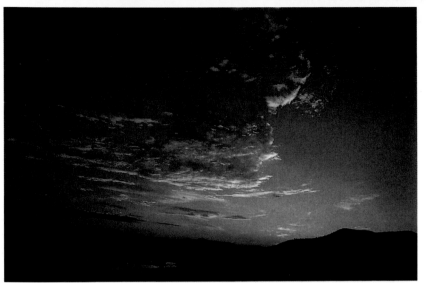

35mm單鏡頭 反光照相機28～135mm F8自動 ISO100長野・八島濕原

太陽一上升，迷人的影像就消失無蹤了。

朝霞映照之下的雲彩。潮濕草原地帶的清晨景緻，讓人的心情倍覺清爽。

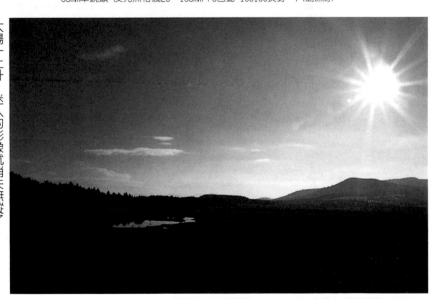

35mm單鏡頭 反光照相機28～135mm F16自動(+1曝光補償) ISO100

🌑 若能事先瞭解色溫的話，在某種程度內就可以預測出自己拍出來的影像會呈現什麼樣的色彩？而用不著說，「不拍看看怎麼曉得？」也不必心存期待，希望能夠出現偶然得之的絕佳作品。如果懂得預測色彩，隨心所欲地拍攝出自己想要獲得的影像，不但會覺得心情愉快，而且還能產生自信，勉力地創作作品(參閱44頁)。

29

利用天氣的特性，是使攝影技巧進步的秘訣 ①

晴時多雲偶陣雨，是最佳的攝影時機

僅在晴天時攝影，可以非常輕鬆地處理和操作照相機，但實際的情況是，除了晴天之外，還有各式各樣的天候。不過，正因為有各式各樣的天候，被拍照的對象才能呈現出各種表情，靈活運用這些天候的特徵來創造作品，也是極為有趣的事。

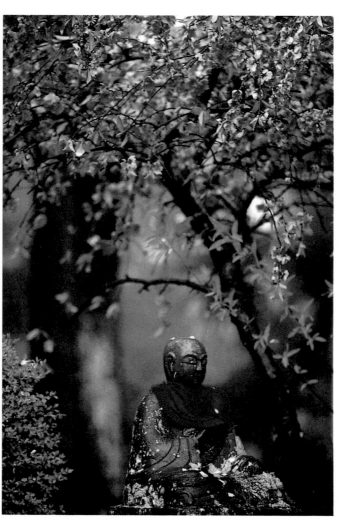

恬靜寧謐的氣氛。正因為在雨天拍攝，才能產生出這樣的效果。櫻花的花瓣，色調極為濃郁，就連地藏王菩薩的雕像也顯現出極佳的質感。若是在晴天拍攝的話，恐怕不會有這麼好的效果。

35mm單鏡頭反光照相機80～200mm F4自動(+1/2曝光補償) ISO100 東京・高尾山

30

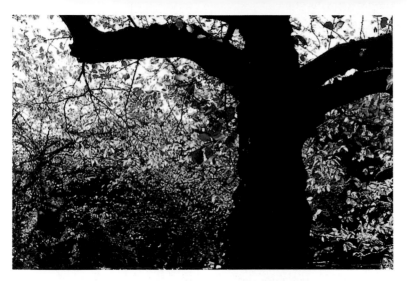

晴天：光反差非常高，在色調上有很大的變化。

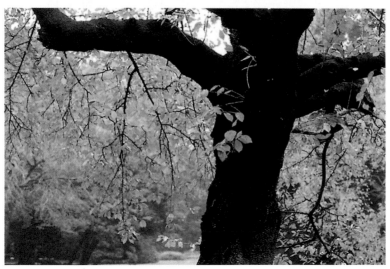

雨天：雖然整體而言輪廓不清，但可以做微細的拍攝。

晴天與雨天的比較

35mm單鏡頭　反光照相機80～200mm　F5.6自動（+1／2曝光補償）
ISO100　東京・新宿御苑

🔲　正如有人說，「晴天清爽，陰天憂鬱，小雨寂寞」那樣，天氣的確會影響人們的精神狀態。同樣的，天氣也會改變攝影的效果。天氣不佳時，或許有很多景物無法拍攝出來。可是，也有可能因而產生令人意想不到的絕佳影像，甚至還會創造出獨創性極高的作品。

　　希望各位能夠積極而靈活地運用天氣的特性，拍攝出「一生只邂逅一次」的作品。天氣正是賜給我們平常少有的「按快門的最佳時刻」！

31

晴時多雲偶陣雨，是最佳的攝影時機

「在萬里無雲的晴朗天氣裡拍照，光反差很高」，令人覺得憂鬱…。「陰天拍照時，色彩會很暗淡」，令人覺得寂寞…。「今天下雨，是拍照絕佳的機會」，令人覺得神清氣爽…。這種不可思議的精神結構，正是喜好攝影的人已經能夠獨樹一幟的證據。

利用天氣的特性，是使攝影技巧進步的秘訣 ②

*「光反差高」，指的是明暗差別明顯的狀態。

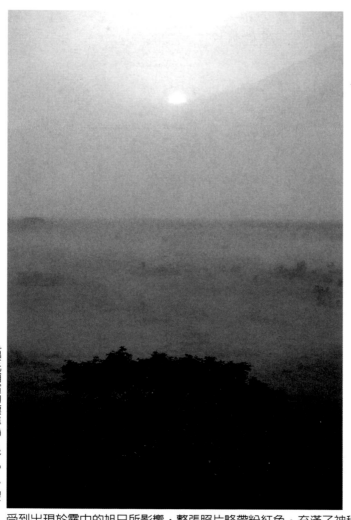

下霧的日子

由於霧氣籠罩了各種景物，因而蘊釀出神秘的氣氛。讀者不妨接近自己想要拍攝的景物，看看背景的霧氣狀態，或一邊辨識整個霧氣的濃淡情況，一邊把美麗的畫面拍攝下來。灰色的霧氣，可用正值的曝光補償，做適當的曝光。

*曝光補償的標準為 +1／2～1 EV

受到出現於霧中的旭日所影響，整張照片略帶粉紅色，充滿了神秘感。
35mm單鏡頭 反光照相機20～35mm F8自動(+1／2曝光補償) ISO100 長野・八島濕原

32

雨天

只要不是下大雨，光線的狀態都會非常不錯。平常乾燥的街道、石子、樹木，在雨天拍攝時，可以取得寧謐的質感和具有深度的色彩。拍攝風景時，也能呈現出優雅的氣氛。

下雨天拍照，影像很容易變得陰暗。基本上說來，應該進行稍微明亮的曝光補償。曝光補償的標準為 +1／2～1 EV
35mm單鏡頭 反光照相機180mm F5.6自動(+1曝光補償) IS050

陰涼處、從樹葉空隙照進來的陽光

陽光直接照射的地方，不容易產生出質感，但陰影部分的情況卻相反。不過，如果陰影的部分太多時，照片中的景象會顯得有點平面的感覺，而且還會帶有綠色的色彩。尤其是草坪的陰涼處，會呈現出非常強烈的綠色感覺。

筆者非常喜歡綠色的樹木陰影。

35mm單鏡頭 反光照相機28～80mm F8自動IS0100 奈良・奈良公園

下雪

雪會把多餘的物品遮掩住，所以與從雪中露出來的景物形成對比，非常有趣。下雪的情景，拍攝下來的影像很容易變得灰暗。可是，晴天時耀眼的白色光芒，則令人覺得美不勝收。

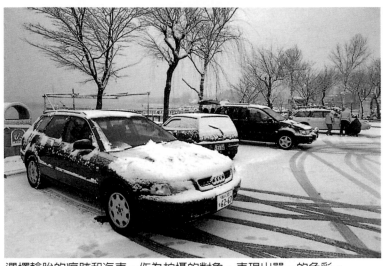

選擇輪胎的痕跡和汽車，作為拍攝的對象，表現出單一的色彩。

35mm單鏡頭反光照相機28〜105mm F8自動（+1曝光補償） ISO100 山梨・山中湖

下雪的日子裡，不應該在家中悠閒地度過。戶外有平常看不到的風景，和「按快門的最佳時刻」正在等著我們去捕捉。拍攝下雪的情景時，把背景拍得陰暗，主要的攝影對象看起來會較為醒目。

35mm單鏡頭 反光照相機28〜135mm F5.6自動 ISO100 新潟・高柳町

冰景

如果想要拍出具有透明感的寒冰質感，在拍攝冰柱或冰塊時，不妨採用介於逆光與斜光之間的光線。要是在順光的狀態下拍攝，整張照片就會呈現全白的景象。可是，若是採取逆光來拍攝，就可以形成透明感和冰冷的感覺。

略帶藍色的色調，也是表現冰冷的顏色。

35mm單鏡頭　反光照相機80～200mm　F8自動　(+1曝光補償)　ISO50　山梨・西湖附近

陰天

天空被厚重雲層覆蓋住時，無法獲得充分的光線，被拍照的對象顯得異常灰暗。攝影的基本原則是，「陰天不照相，只有景物澄澈時才拍照」。不過，灰色的天空若是呈現出濃淡的層次時，反而可以拍出很有深度的作品。

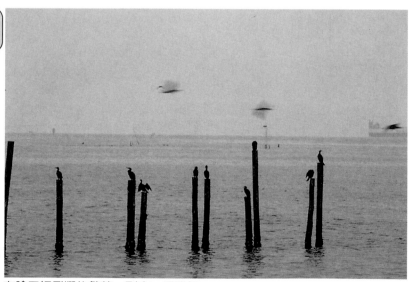

在陰天裡飛翔的鸕鷀，別有一番雅趣。

35mm單鏡頭　反光照相機80～200mm　F5.6自動(+1曝光補償)　ISO100　東京・葛西臨海公園

35

利用天氣的特性，是使攝影技巧進步的秘訣 ③

天氣晴朗時，各種景物的色彩看起來都會很鮮艷。可是，如果仔細觀察的話，可以發現要是光線太強，多半無法拍出具有細緻質感的照片。影子的輪廓深，光影和色彩的對比也強烈，給人強而有力的印象⋯。那麼，陽光微弱時，拍出來的效果又是怎樣呢？

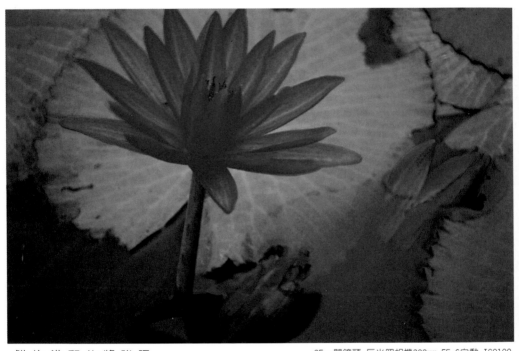

35mm單鏡頭 反光照相機300mm F5.6自動 ISO100

陽光微弱時所拍攝的照片，無法給人強而有力的印象。然而，柔和的光影將各種景物籠罩住，可以呈現出優美的色彩。由於影子的輪廓淺，形成柔和的對比，拍出來的質感，還算不錯。這個範例顯示出，平常拍攝時往往會泛白的蓮花顏色，看起來卻非常鮮艷。

陽光被雲遮住的狀態：…整張照片的顏色變得灰暗，不鮮艷。

35mm單鏡頭 反光照相機28～70mm F5.6自動 ISO100 枋木・日光

陽光從林間射入的狀態

35mm單鏡頭 反光照相機28～70mm F5.6自動 ISO100

☀ 在微陰的天氣下拍照，會形成平面的狀態。色彩上不像陰天拍攝時那麼不鮮明，質感也還算不錯。如果被拍攝的對象凹凸明顯的話，反而可以把細微的部分拍得比較清楚。相反的，可以等待陽光從雲縫間照射下來的那一剎那，捕捉艷麗風情，這也不失是一種拍攝出絕美影像的好方法。

在各種季節的陽光之下，追求浪漫

春夏秋冬，多彩多姿的變化

春季

雲霧朦朧的氣氛，令人充滿了希望，也讓人產生喜不自禁的心情。從空而降的淺淡陽光，柔和地映照於地面，植物似乎也放心地發出嫩芽。

35mm單鏡頭 反光照相機200mm F8自動 ISO100 長野·鬼無里附近

夏季

火烈烈的陽光向海面灑落。在高原上，刺眼的陽光反而讓人感覺神清氣爽。暑熱的夏日所呈現出來的，可以說就是強而有力和光彩奪目的影像。

35mm單鏡頭 反光照相機28～70mm F4自動 ISO50

38

一望無際的蔚藍天空，令人覺得清爽無比。各類植物們競相展現剛披上的紅色、黃色的新裝。陽光灑落整座高原，帶來些許的秋意。不過，把色彩轉換爲素雅清淡時，也會洋溢著一股孤寂感。

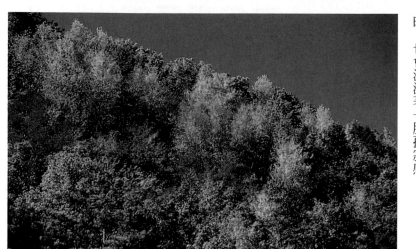

35mm單鏡頭 反光照相機200mm F8自動 ISO100 群馬・志賀高原

雲層厚重，陰沈沈的天空，似乎反映出內心的不安。可是，當萬里無雲，天清氣爽時，原本嚴寒的雪景，也會讓人感到些許的溫暖。冬季是令人懷念起陽光的季節，也是使人精神振作的時候。

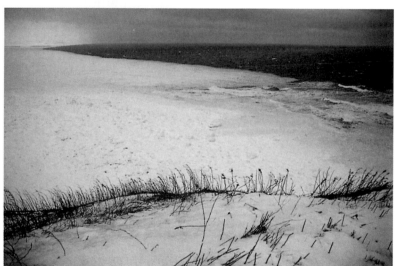

35mm單鏡頭 反光照相機28～70mm F5.6自動(+1／2曝光補償) ISO100 北海道・知床半島。

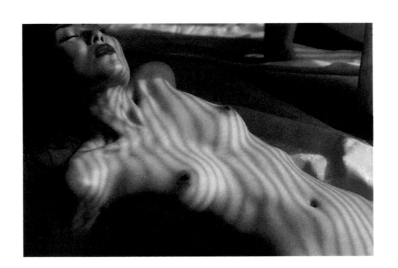

35 ㎜單鏡頭反光照相機 28～70 ㎜ F5.6自動ISO 100

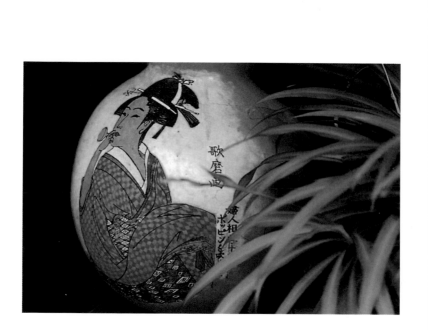

第二章 基礎色彩

因為陽光的顏色成分，使得相片的色彩發生改變

　平常使用的彩色軟片，稱為是「日光型」軟片，色彩接近晴天時上午十點至下午三點左右，肉眼所見到的顏色。這類軟片的顏色成分齊全，色溫平均在5500K左右。

清晨和黃昏的陽光，光波短，會在大氣中擴散開來，屬於B（藍色）和G（綠色）的範圍。光波長的R（紅色）光，看起來比較強烈。晨曦和夕日看起來之所以會是紅色，乃是光波長的R光被雲或大氣中的水蒸氣反射出來的緣故。

6×4.5cm單鏡頭 反光照相機45～85mm F11自動 ISO100 山梨•本栖湖

肉眼看得到的顏色（可視光）

*白天時，由於構成可視光的B（藍色）、G（綠色）和R（紅色）齊備，所以可以獲得不錯的色彩。所謂可視光，是指肉眼看得到的光線。

	B	G	R	
紫外線				赤外線

370nm　　　　　500nm　　600nm　　　700nm

nm(ナノメーター)

早上清爽的陽光，柔和地灑落在高原的花卉上。晴朗的旭日，帶來比較強烈的黃紅色的感覺。

相對的，在晌午的時候，由於陽光的成分齊備，花卉看起來非常漂亮。

早上的陽光　35mm單鏡頭 反光照相機180mm微距鏡頭 F4自動(+1／2曝光補償) ISO100

中晌的陽光　35mm單鏡頭 反光照相機180mm微距鏡頭 F4自動 ISO100

☀ 清晨和黃昏時，由於陽光的顏色成分不齊全，所以色溫低，形成強烈的紅色或黃紅色的色彩。反過來說，陰天或背陰處，由於色溫高，所以會形成鮮明的綠色。

除了陽光之外，還有各式各樣的人工光源

太陽光屬於自然光，除了陽光之外，還有各式各樣的人工光源。很遺憾的是，在人工光源的狀態下拍照時，無法拍攝出與肉眼見到的相同色彩。原因是，在這些人工光源上，存在著色溫或「輝線」（可視光不齊全的光線）。

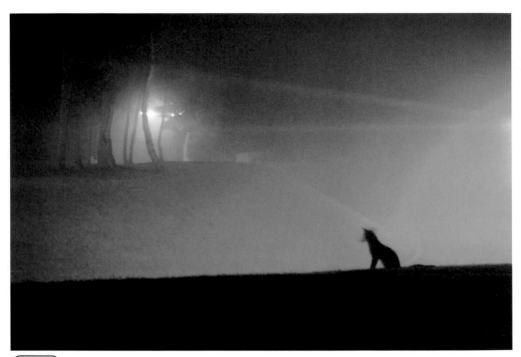

（水銀燈）…孤獨的狐狸剪影，看起來非常具有神秘感。

35mm單鏡頭 反光照相機200mm F5.6自動 ISO100 北海道・NISEKO。

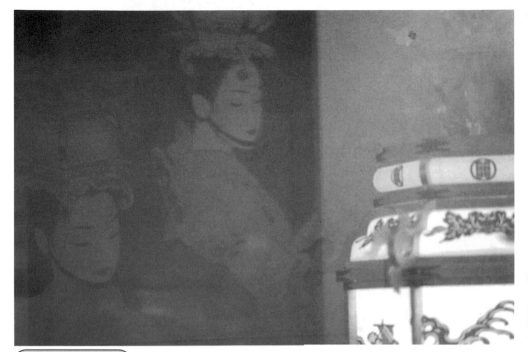

鎢絲燈泡的光暈 …感覺出藝妓們（圖畫）的熱情。

35mm單鏡頭 反光照相機35～80mm F8自動（+1曝光補償） ISO100 熊本・山鹿

週遭各種光源的色溫表

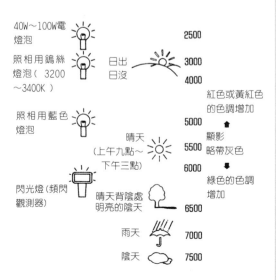

40W～100W電燈泡		2500
照相用鎢絲燈泡（ 3200 ～3400K ）	日出 日沒	3000 4000
照相用藍色燈泡		紅色或黃紅色的色調增加 5000
	晴天（上午九點～下午三點）	顯影略帶灰色 5500 6000
閃光燈（頻閃觀測器）	晴天背陰處 明亮的陰天	綠色的色調增加 6500
	雨天	7000
	陰天	7500

◯ 日光燈、鎢絲燈泡、水銀燈、鈉光燈、蠟燭，以及這些燈光的混合等光源，可以呈現出獨特的色彩。不過，在攝影時，必須具有下述兩種觀念。

1

第一種方法，是靈活運用從這些光源中所獲得的獨特色彩，以營造出臨場感。此時，最好能夠配合自己心中想要的色彩，用被拍攝的人物或景物，來加以呈現。

2

另外一種方法，就是使拍攝出來的顏色，接近肉眼所見的正確色彩，那就是使用濾光器。不過，有時可以獲得某種程度的曝光補償，有時則不太有效果。

45

日光燈

形成紅光不足，略帶綠色的色調。不適合用來拍攝人物，可用來拍攝充滿幻想或令人覺得毛骨悚然的景象。最近在日光燈之下拍照，似乎已經可以達成比較接近視覺的色彩（提高色彩的呈現效果）

使用濾光器

尤其是使用彩色負片時，色彩補償可以做到接近視覺的顏色）。日光燈作為光源來講，具有均衡的性質，在景物的拍攝上，可以獲得比較柔和的效果。

未使用濾光器

會因為日光燈的種類而有所差異。但是，在使用「日光燈顏色補償濾光器」之後，可以取得極佳的色彩平衡。另外，每一種軟片都必須使用特定的濾光器（標示在盒子上）。

35mm單鏡頭 反光照相機35～70mm F8自動（+1曝光補償）ISO100

*日光燈有很多種，如：白色（4500K）、溫暖感覺的白色（3000～3500K）、晝光色（6500K）等。

照出來的景物會變成藍色或藍綠色。顏色濃度會根據燈的種類或電壓，而有所不同。因此，一般來說只能憑經驗來揣摩。這種燈光，通常適合拍攝神秘的氣氛或表現想像中的顏色。

如果想要拍攝得自然一點時，可以使用彩色負片。但若是想要靈活運用水銀燈和鈉光燈獨特的色調時，則必須使用彩色反轉軟片。

水銀燈和鈉光燈會形成不可思議的色彩。

35mm單鏡頭 反光照相機28～70mm F5.6自動(+1曝光補償) ISO100 神奈川・橫濱

鎢絲燈泡的光影，籠罩住整個稻草人，蘊釀出
一種古舊的感覺。

35mm單鏡頭 反光照相機28～70mm F4自動(+1曝光補償) ISO100 岐阜·白川鄉

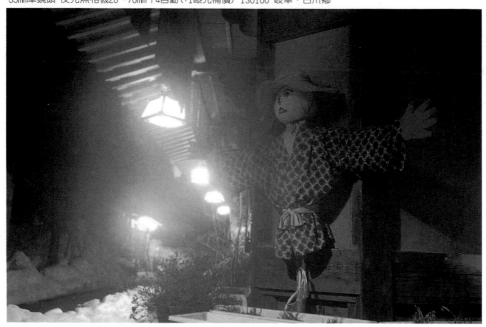

白天拍攝的情景。紅色的手套給人深刻的印象，但沒有什
麼氣氛可言。

35mm單鏡頭 反光照相機28～70mm F4自動(+1曝光補償) ISO100

鎢絲燈泡

採用一般用或照相攝影用的鎢絲燈泡拍照時，會形成黃紅色或紅色強烈的光線，感覺上與夜市攤販使用的沒有燈傘的電燈泡一樣。在拍攝人物時，可以表現出帶點紅色的溫暖感覺。在拍照時，可配合使用鎢絲燈泡專用軟片，獲得自然的色彩。

*鎢絲燈泡

鎢絲燈泡是屬於白熱燈泡的一種，由石英或珪酸酐製成的球管，裡面裝入碘和溴等鹵素氣體。一般的家庭所使用的鎢絲燈泡，大多是2600K左右，但照相攝影用的鎢絲燈泡，則有照相用燈泡(色溫為3200K左右)，和藍色濾光器彩色照相用燈泡(5000K左右)之分。

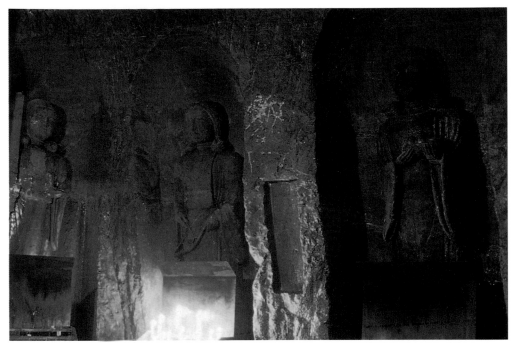

擺在低位置的燭光，襯托出佛像莊嚴肅穆的氣勢。

35mm單鏡頭 反光照相機28～135mm F8自動(+1／2曝光補償) ISO100 神奈川‧鎌倉

蠟燭

會形成黃紅色強烈的色彩。由於光量弱，需要相當長的時間來曝光，但因為蠟燭通常都是擺在低的位置，所以可以獲得令人覺得毛骨悚然和不可思議的影像。以色溫來講，相當低。

手電筒、小手電筒

手電筒可以用在陰暗的地方，或作為補助光線使用。小電燈泡雖然是白熱燈泡，但作為主燈使用時，總讓人覺得光量不夠。如果用來作為加強效果或強調的光線時，可以營造出充滿趣味的感覺。車燈打在黑暗的地方，也可以帶來有趣的效果。以色彩上來講，是呈現黃色或黃紅色的狀態。

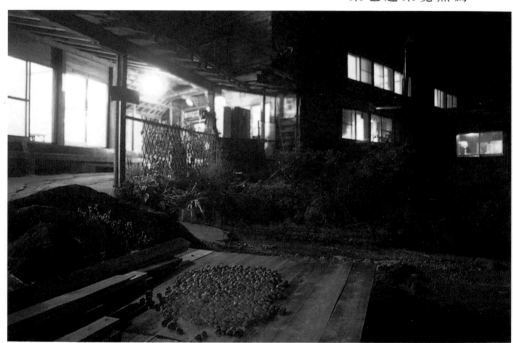

位於山谷間的溫泉旅館。從窗戶流洩出來的燈光，給人一種溫暖的感覺。手電筒照在秋味正濃的栗子上，與建築物取得平衡。如果栗子上面沒有光線的話，眼前就是一片黑暗，而可能使這個作品成為一張單純的紀念照片。

35mm單鏡頭 反光照相機28mm F8自動(+1曝光補償) ISO100 秋田•乳頭溫泉

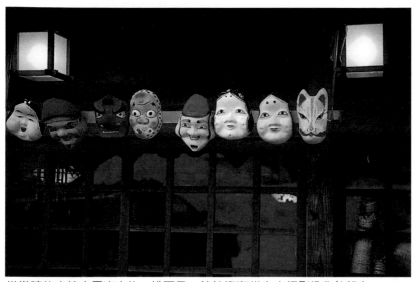

從微暗的光線中露出來的一排面具。鎢絲燈泡從左右把影像收斂起來。
35mm單鏡頭 反光照相機80～200mm F8自動（－1／2曝光補償）ISO100 岐阜・白川鄉

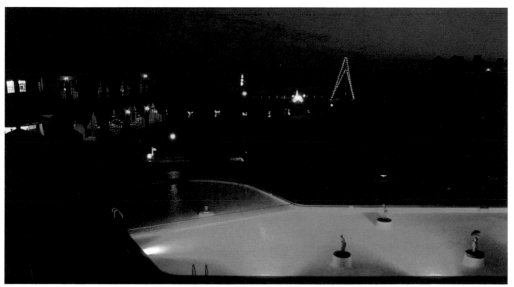

落日餘暉與水銀燈映照下的游泳池，相互搭配的色彩，蘊釀出夏日傍晚的景致。
35mm單鏡頭 反光照相機20～35mm F8自動 ISO100 千葉・館山

閃光燈（頻閃觀測器）

閃光燈是可以製造出色溫接近陽光的人工光源。最大的特徵是，可以得到鮮艷的色彩，在陰暗的地方也可以攝影，並且能夠防止拍攝的景物模糊不清等。2~1：由於是瞬間的光源，所以無法弄清楚是以什麼方式照在被拍攝的對象上。但可以試著使用各照相機專用的閃光燈（內藏式、外裝式）、自動補助光（白晝同步閃光裝置），或平衡光（慢速同步閃光裝置）等，來控制光線。

愉快地餵鳥。女孩們的表情看起來非常開朗，亦能捕捉到海鷗飛翔的鏡頭。

6×4.5cm單鏡頭　反光照相機55~90mm　F5.6　IS050　使用閃光燈　北海道・知床半島

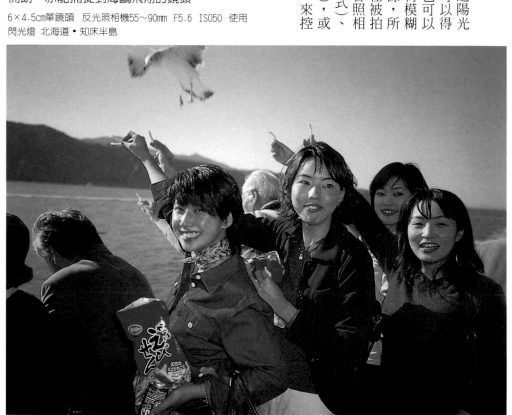

白晝同步閃光裝置

採用逆光的狀態拍攝時，被拍照的對象就會變暗起來。在變暗的地方，使用閃光燈來作為補助光，可以讓被拍照的人物眼睛看起來比較自然。當然，也可以使用全自動鏡頭快門相機來拍照。

慢速同步閃光裝置

閃光燈照射到的地方，可以拍得很明亮。可是，背景會變暗起來。因此，不妨故意延遲快門的速度，讓閃光燈發出亮光時再拍照。這樣，連背景也可以拍得很明亮。

閃光燈閃爍。背景呢？…。

35mm單鏡頭 反光照相機28mm F8自動(+1曝光補償) ISO100

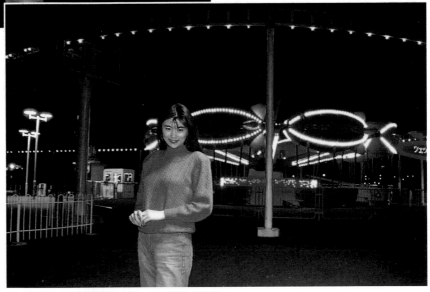

延遲快門的速度(1／15秒)，使用閃光燈拍攝，連背景都明亮起來。如果快門的速度設定太慢的話，相機就會震動，必須特別注意！

35mm單鏡頭 反光照相機28～80mm F5.6自動 ISO100

閃光燈基本的作用是，可以讓微暗的地方看起來明亮，也能讓色彩更為穩定。就連魔鬼們也因為太過明亮而嚇了一跳。

6×4.5cm單鏡頭 反光照相機55～90mm F5.6 ISO100 使用閃光燈
八重山群島・竹富

用軟片來操控，以及色彩的變化

彩色負片與反轉軟片

彩色軟片包括負片與反轉軟片(也稱為幻燈片或正片)。反轉軟片可以直接表現光影與色彩，而負片則可以獲得完美的色彩(即使使用人工光源也一樣)。

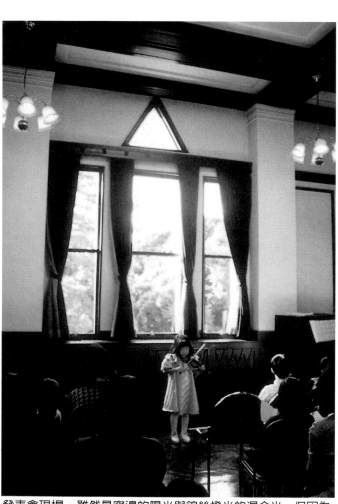

發表會現場。雖然是窗邊的陽光與鎢絲燈光的混合光，但因為使用的是彩色負片，曬印時，可以進行接近視覺的顏色曝光補償。這是負片的特徵。

35mm單鏡頭 反光照相機28～70mm F5.6 ISO400

負片

曬印用，在沖洗後，明暗會倒反過來，色彩呈現補色的狀態(被橙色色系的色彩覆蓋住，又稱為色罩)。在曬印時，可進行色彩和濃度曝光補償，而沖洗出漂亮的照片。

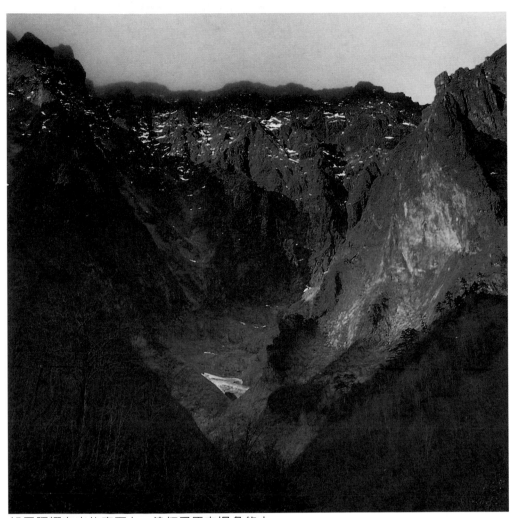

旭日照耀在山的表面上，染紅了原本褐色的土壤。能夠如實地將這種景象曬印出來，就是彩色反轉軟片的特徵。

6×6cm單鏡頭 反光照相機250mm F8自動 IS0100 群馬・倉澤

反轉軟片

幻燈片放映用。也可以運用在印刷、曬印上。沖洗之後，馬上可以透過光線來觀賞。若是把最想要呈現的影像，原底翻成正片的話，幾乎可以忠實地重現原有的色彩。

按幀對準光柵

負片與反轉軟片

被拍照的對象為廣泛的陽光所照拂。此時,如果不考慮到陽光,而只針對外形按幀對準光柵的話,明亮的地方或陰暗的地方就無法重現在照片上,而浪費掉底片。所以,應該考慮到能夠重現軟片之範圍的光線,按幀對準光柵。

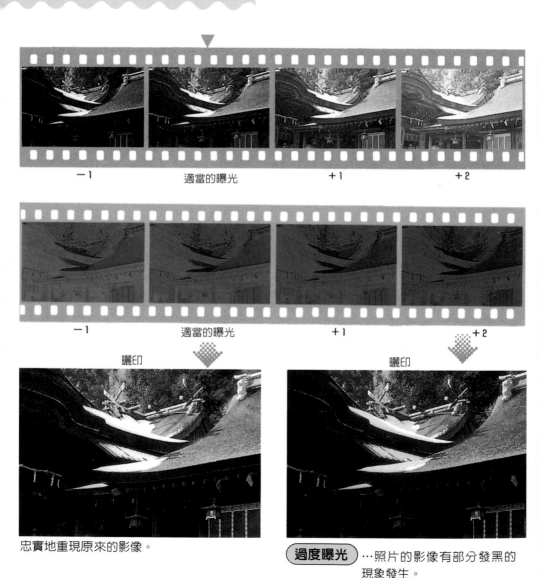

　　-1　　　　適當的曝光　　　　+1　　　　+2

　　-1　　　　適當的曝光　　　　+1　　　　+2

曬印　　　　　　　　　　　　曬印

忠實地重現原來的影像。

過度曝光 …照片的影像有部分發黑的現象發生。

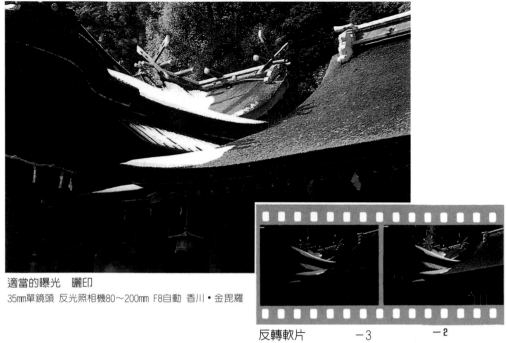

適當的曝光　曬印
35mm單鏡頭 反光照相機80〜200mm F8自動 香川・金毘羅

反轉軟片　　　−3　　　　−2

負片　　　　−3　　　　　−2

曬印

　決定能夠在軟片上重現影像的光線範圍(亦即曝光範圍)，超過這個範圍時，就無法將拍攝的景物如實地重現在照片上。

　附帶提一下，負片的光圈相當於9〜10，反轉軟片的光圈相當於4〜5，從這個數值來看，負片的效果似乎比較優異。但事實上，曬印用的印相紙光圈都非常小，只相當於4〜5。從這一點也可以瞭解，不管是負片或反轉軟片，都必須做適當的曝光。

　使用適當的曝光攝影時，可以掌握廣泛的光線，這樣一來，就可以在足夠的光線之下，創造出顏色漂亮的作品。

曝光不夠 陰影模糊不清，無法將陰影的黑色部分聚合在一起。

呈現出神秘而不可思議的影像

藍綠色鮮明的「鎢絲燈光用彩色軟片」

　　我們所使用的軟片，稱為「日光型」軟片。相對的，也有一種特殊的軟片，那是鎢絲燈光用彩色軟片。這種軟片如果在白天使用的話，會形成強烈的藍綠色色彩，可用在創造冷冽或神秘的影像作品上。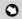

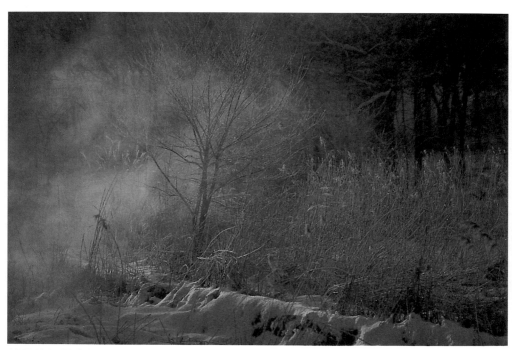

清晨的河霧將雜樹林籠罩起來。使用鎢絲燈光
用彩色軟片所造成的藍綠色色調，營造出神秘
而不可思議的世界。

35mm單鏡頭 反光照相機28〜135mm F8自動 （＋1／2曝光補償） ISO64 山梨・忍野

鎢絲燈光用彩色軟片與日光型彩色軟片的比較

鎢絲燈光用彩色軟片

用鎢絲燈光用彩色軟片拍攝的夜景。整張照片帶點藍綠色，幾乎看不到自然的色彩。

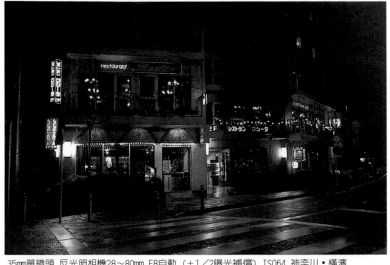

35mm單鏡頭 反光照相機28～80mm F8自動 （+1／2曝光補償）ISO64 神奈川・橫濱

日光型彩色軟片

用日光型彩色軟片拍攝的夜景。形成視覺上漂亮的光影。

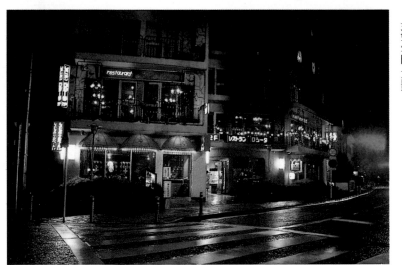

35mm單鏡頭 反光照相機28～80mm F8自動 （+1／2曝光補償）ISO100

鎢絲燈光用彩色軟片

這種軟片在使用色溫3200～3300K的照相攝影用照相燈泡(鎢絲燈泡)時，可以獲得極佳的色彩。可是，在白天使用時，則會形成藍綠色的色彩。白天使用鎢絲燈光用彩色軟片，想要獲得接近視覺的色彩時，則可以使用濾光器（LBA－12，No.85B，W12）。

日光型彩色軟片

這是可以因應任何光線的軟片，適合色溫5500K左右，上午10時～下午3時，是能夠使接近視覺的自然顏色重現在相片上的時段。可是，因為受到色溫的影響，或各種光源的緣故，可以顯現出獨特的色彩(參閱44頁)。如果使用照相燈泡攝影時，可用濾光器（LBB－12，No.80A，C12)來取得接近視覺的色彩。

選用不同的軟片，
產生不一樣的顏色

　　軟片有很多種。應該先習慣了其中一種（常用的軟片）之後，再談其他。而且，使用自己所感興趣的軟片時，也可以掌握與常用軟片不同的顏色特徵。

鮮紅的油紙雨傘，給人非常深刻的印象。這是因為選用了能夠顯現出鮮艷顏色的軟片。

35mm單鏡頭 反光照相機28〜35mm F5.6自動 ISO50 神奈川・鎌倉

顯現出自然的顏色與顯現出鮮艷的顏色之間的比較

被拍照的對象顯現出自然顏色的類型。整體而言，呈現出素雅的色調。

35mm單鏡頭 反光照相機100mm F5.6自動 ISO100

與上圖的花卉相比，就可以一目瞭然。在顯現出鮮艷的顏色時，紫色色調特別引人注目。整體而言，光反差也極高。

35mm單鏡頭 反光照相機100mm 微距鏡頭F5.6自動 ISO50

彩色反轉軟片

一般來說，可以視ISO感度100的軟片為標準的軟片。這種軟片能夠呈現出不同的特性，如：鮮艷的色彩、接近視覺的自然影像色彩，和素靜的色調等等。

61

適當的曝光與曝光補償

　"適當的曝光，是指在光線充足下，顯現出絕佳的顏色"。這種說法並沒有錯，不過因個人想要表現的目的或特性不同，所謂的「絕佳」，並沒有一定的標準。有時稍微曝光過度或稍微曝光不足，都可以獲得自己覺得適當的曝光效果。 🔾

在不同的曝光狀態下，選擇光影與色彩

　人物肌膚、順光的蔚藍天空等，是使用自動照相機也容易獲得適當曝光效果的被拍照的對象（＋1／2～1補償，容易獲得適當的曝光效果）。以這個例子來講，由於強調海水的鈷藍色，所以一邊估測天空的藍色程度，一邊進行負值曝光補償。

35mm單鏡頭　反光照相機200mm　F8自動　（－1／2曝光補償）　PL濾光器
IS050　沖繩・八重山群島

*使用彩色負片時，可以大致上以1EV為標準。使用彩色反轉軟片時，如果要讓被拍照的對象呈現高的光反差，大致上是以1／2～1 EV為標準。若是想要拍出微細的光線或細緻的質感，則以1／3～1／2 EV為標準。

為求適當的曝光效果而進行的曝光補償

*不過，左邊所敘述的內容，佔畫面內的70%左右

【正值曝光補償】
逆光／白色的景物（雪或白色的牆壁）／深
黃色／鮮艷的紅色等

【負值曝光補償】
黑色景物（黑色的土牆）／背景陰暗時／深
綠色的苔蘚或山的表面／紅磚色等

基本上被拍攝的對象全都是白色時，採用正值曝光補償（標準為＋1）可以獲得適當的曝光效果。
35mm單鏡頭 反光照相機100mm微距鏡頭 F8自動 ISO100

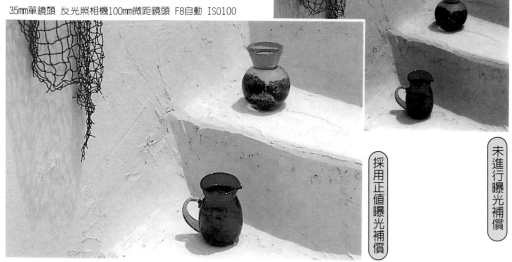

未進行曝光補償

採用正值曝光補償

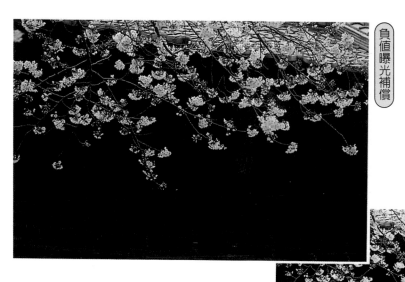

負值曝光補償

未進行曝光補償

　為了獲得良好的攝影效果，一定要注意曝光（照相機的指示值與正值、負值）的過程。最近的全自動照相機，很少出現重大的曝光誤差。而且，對於適當曝光效果的要求更為嚴格。

基本上來講，背景陰暗時，採用負值曝光補償（標準為－1／2～1），可以獲得適當的曝光效果。

35mm單鏡頭 反光照相機80～200mm F4自動 ISO100
山梨・身延山

35mm單鏡頭 反光照相機 28～70mm F5.6自動 （＋1曝光補償） ISO50

第三章　發揮光影與色彩的技巧

表現出明亮色調（ high key ），創造出秀麗的影像

明亮色調（ high key ）給人的印象是秀麗、開朗、年輕、希望和爽朗。如果是拍攝半身像的話，衣服和人物周圍，必須使用淺淡的色彩。若是拍攝風景的話，則必須使用明亮的色彩，讓被拍照的對象本身，處於明亮的位置上。

*希望讀者不要誤解的是，拍攝得明亮（過度曝光），並不是所謂的明亮色調（ high key ）。

天真爛漫的動作，使人感覺年輕，白色使人感覺秀麗。用帽子抑制黑色的頭髮，特別引人注意。

6×4.5單鏡頭 反光照相機150mm F5.6自動（＋1曝光補償） ISO100

35mm單鏡頭　反光照相機200mm F16自動　（＋1曝光補償）　ISO100　北海道・富良野

6×4.5單鏡頭　反光照相機150mm F8自動　（＋1.5曝光補償）　ISO100　山梨・增富

▲栽種的面積佔優勢的霞草，與其他顏色的花卉取得平衡，構成了初夏涼爽的影像。

◀為了營造出眩眼的光芒，可以用稍微曝光的狀態來拍攝。這種明亮的程度，可用明亮色調（high key）來呈現。

◐在風景上，可以表現出春季和初夏的涼爽，冬季的冷冽。6.在拍攝半身像時，據說黑頭髮的日本人很難達到明亮色調（high key）的效果。不過，卻可以戴上帽子，或將強烈的陽光遮住來因應。

表現出成年人形象的陰暗色調

陰暗色調（ low key ）與明亮色調（ high key ）成對比。陰暗色調（ low key ）是表現素雅、意境、風韻和穩重感之印象的色調，也是被拍照的對象處於暗色調時，可以使顏色看起來別緻的技巧。

拍攝得黑暗（曝光不足），並不是所謂的陰暗色調（ low key ）。

表現出成年人的派頭。用照明特別強調，刻畫出頭髮的輪廓。

6×7cm單鏡頭 反光照相機250mm F8自動 ISO100

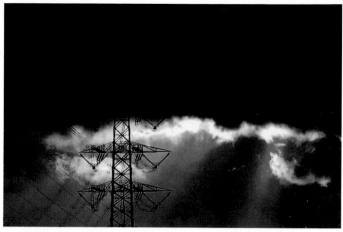

35mm單鏡頭 反光照相機 180mm F16自動 ISO100 神奈川‧橫濱

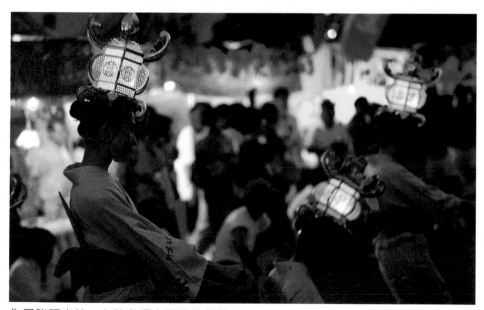

為了強調光線，在稍微曝光不足的狀態下拍照。這不是所調的陰暗色調（ low key ），而是以陰暗色調（ low key ）的格調，拍攝廟會的氣氛。

35mm單鏡頭 反光照相機180mm F2.8自動 （-1／3曝光補償）ISO1600 熊本‧山鹿

❂ 在拍攝半身像時，可以使黑色和深藏青色拍得漂亮的技巧，也能產生出不可思議的魅力。但是，讓肌膚做適當的曝光，可以說是基本的原則。在拍攝風景時，若能拍攝出烏雲密佈、大地或波濤洶湧的冬季海面等悲壯感和莊重嚴肅的氣氛時，這種影像也可以稱為是陰暗色調（ low key ）。

69

熱情而引人注目的
鮮紅色、紅色

在花的象徵語中，「紅色的薔薇代表熱情。」紅色與氣象、明亮（發光強度）無關，是相當強烈而顯眼的顏色。

紅色是戀愛時所不可欠缺的顏色，據說在視覺上會讓人覺得興奮。

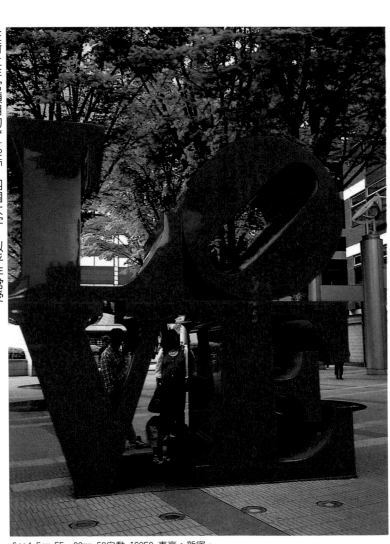

在街上非常顯目的＂LOVE＂四個大字，似乎非常受人所喜愛。

6×4.5cm 55～90mm F8自動 IS050 東京・新宿。

即使在自然界中，也經常可以看到紅色。比方說，秋季的紅葉、薔薇、杜鵑花、牡丹、康乃馨、石蒜等。另外，與生活密切結合在一起的口紅、洋裝、傘、汽車等，也有非常受人喜愛的紅色。

紅色的洋裝、紅色的口紅。熱情的女性。
35mm單鏡頭 反光照相機85mm 軟焦鏡頭 F2.8自動 ISO100

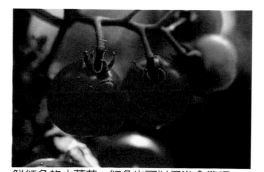

鮮紅色的小蕃茄。紅色也可以促進食慾嗎？
35mm單鏡頭 反光照相機50mm 微距鏡頭 F4自動 ISO100

🔴 在靈活運用這種顏色時，若能與屬於相反顏色（補色）的綠色相互搭配，可以更加提高畫面的效果。色彩對比高，與被拍攝對象的大小無關，可以拍得非常顯眼。可是，在區分主要的被拍攝對象或背景時，就必須充分地考慮到大小的平衡。

象深刻的黃色

黃色是以令人感覺到希望而聞名的顏色，如果在街上及各個地方，看到黃色的話，會令人覺得特別地顯眼。街上的黃色招牌或從高大建築物上垂下來的黃色巨幅標語等，具有吸引眾人目光的視覺效果。另外，這種黃色也可以讓人感到明朗和清爽。 ☝

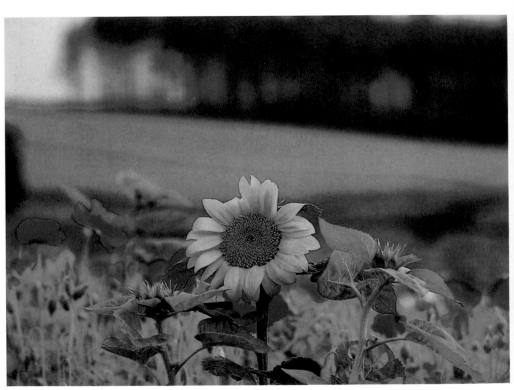

向日葵的顏色，比其他任何鮮艷的色彩，都還要醒目。
6×4.5cm單鏡頭 反光照相機300mm F11自動 IS050 北海道・美瑛。

在自然界中，黃色存在於早春時分，百花尚未爭艷的沒有色彩的大地中，可以獲得強烈的色彩效果（油菜花、蒲公英、連翹等）。尤其是秋天樹葉都變紅時，黃色與紅色的搭配，更是格外搶眼。

這樣的組合，充滿者神秘感，不禁令人覺得心旌搖動。

6×4.5cm單鏡頭 反光照相機120mm微距鏡頭 F16自動
IS0100 北海道・富良野

❁ 黃色是能夠讓影像產生極大變化的不可思議的顏色，與黑色搭配在一起，光反差高，能夠給人一種強烈的印象；與白色搭配在一起，會帶來一種清爽的感覺；而與紫色搭配在一起時，則可以營造出一股神秘的氣氛。

自然界的顏色中，令人感覺柔和優雅的綠色

綠色是能帶給人平靜與安心的顏色。春季時分各種植物冒出新芽的時候，在褐色系的樹木當中，只見綠油油一片，真的是美不可言。到了夏季時，雖然葉片依然是綠色，但卻變得更為深濃。而且，縱使是在微暗的狀況中，綠色的存在也會帶來視覺上沈穩的效果。

一提到春天，就讓人想到新綠欲滴的嫩芽。倒映在水面上的綠葉，給人一種寧靜的感覺。

35mm單鏡頭 反光照相機80～200mm F16自動 ISO100 青森・奧入瀨溪谷

從樹枝的空隙看到的一片翠綠的景象，令人覺得明亮目眩。

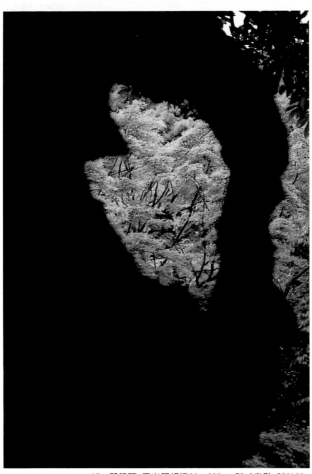

35mm單鏡頭 反光照相機80～200mm F2.8自動 ISO100
神奈川・鎌倉

紅色牌坊前的楓葉。這些樹葉之所以會那麼搶眼，是因為牌坊為紅色的緣故。

35mm單鏡頭 反光照相機200mm微距鏡頭
F2.8自動 ISO100

綠色和深綠色，與藍綠色、藍色、橙色系相互搭配時，在影像的呈現上會顯得不協調。可是，與其他色彩組合在一起時，卻不太會有不合適的感覺。在自然界中，我們已經看慣這種搭配，大概也是我們不會覺得不協調的其中一個原因吧！

但相反的，如果與相反的顏色──紅色，搭配在一起時，彼此就會相互強調，讓人感受到其強烈的對比。

令人感覺心平氣和的藍色，讓人覺得涼爽的藍綠色

藍色和藍綠色兩種色彩，同樣給人冰冷的印象。可是，藍綠色卻比起藍色，更能讓人產生涼爽的感覺。藍色與淺色色調中任何色彩搭配，大致上都不會有什麼問題。但是，要是與深色色彩組合在一起，就會使影像變得強烈起來。比方說，與紅色、黃色相互搭配時，光反差看起來就會很高。

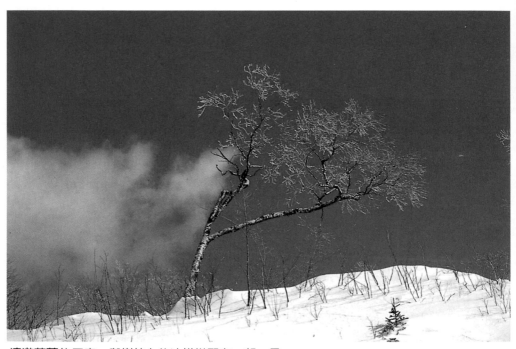

清澈蔚藍的天空，與樹枝上的冰掛搭配在一起，呈現出冬季寒氣逼人的情境。

35mm單鏡頭 反光照相機28～135mm F8自動PL濾光器 ISO50 北海道・摩周湖

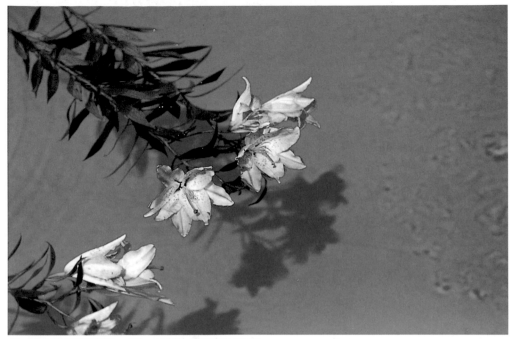

35mm單鏡頭 反光照相機28～135mm F8自動 PL濾光器 ISO100

與淺淡色的百合花搭配在一起，讓人產生涼爽的感覺。

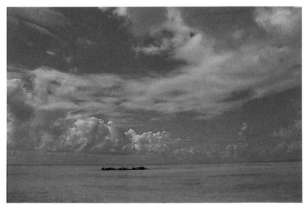

35mm單鏡頭 反光照相機80～200mm F8自動（－1／2曝光補償） ISO100
沖繩・竹富島

蔚藍的天空與鈷藍色的大海形成對比，令人印象非常深刻。

我們所感覺的藍色，有這麼多

◑ 在天氣晴朗的風景中，最適合以蔚藍的天空為背景，表現出色彩上的對比。可是，僅僅只有藍色的話，簡直就像是貼了一張背景紙那樣，常會讓人覺得索然無味。此時，只要加入白雲，就可以避免拍出像似平面圖那樣單調的影像了。

神秘的紫色，表示愛情的洋紅色

紫色是無法重現在照片上的色彩。可是，卻可以令人感覺到神秘性和影像的優美。它也可以說是高貴的顏色，但如果與紅色、藍色、藍綠色等搭配的話，就會顯得陰暗。若與黃色、綠色搭配，則可以令人感到素雅或神秘感。

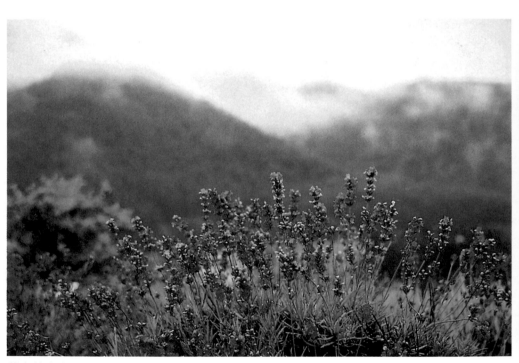

薰衣草之所以會受人喜愛，是因為很多人覺得它的紫色具有神秘的魅力。

35mm單鏡頭 反光照相機 28～70mm F4 ISO50 山梨・山中湖

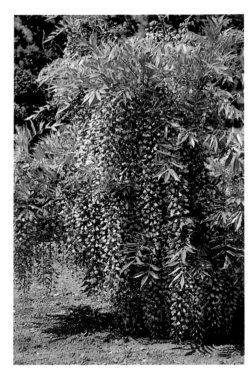

雖然同樣是紫藤花，但搭配的顏色改變，拍出來的影像就完全不同。

35mm單鏡頭 反光照相機 28～70mm F4 ISO100

正因為是擴散的柔和光線，才能表現出蝴蝶花的紫色情狀。

35mm單鏡頭 反光照相機100mm 軟焦鏡頭 F2.8自 ISO100

🌀 清晨時，在大自然中可以看到表現出季節的小草本花。我們的週遭有紫藤、紫羅蘭等。可是，如果在陽光直接照射下拍攝這類植物，就無法重現其亮麗的色彩。讀者可在陽光微弱的時候，或陽光從樹葉縫隙照射下來時拍照。紫色也可以說是讓人充滿創造性的顏色。

潔淨的白色與營造出氣氛的黑色

白色屬於明亮色調（ high key ）的基調，黑色屬於陰暗色調（ low key ）的基調。灰色是中間的色調，也是適當曝光的基本顏色。白色與黑色兩者的搭配，雖然會形成高的光反差。然而，卻可以拍攝出收斂的畫面，和有如水墨畫一般的素雅影像。

*黑白兩色與灰色，可以算是 "無彩色" 的顏色。

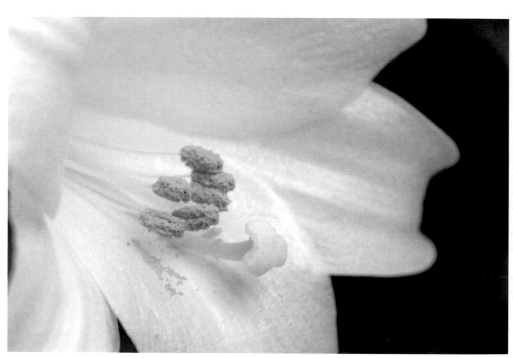

白色細膩的色調，充滿魅力。纖細的白色似乎能
夠表現出人們的心情。

35mm單鏡頭 反光照相機100mm 微距鏡頭F16自動 （＋1曝光補償）ISO100

緊繃的黑色，使人感覺到鐵塊的沈重。

6×6cm單鏡頭　反光照相機80mm　F11自動　（－1曝光補償）
ISO100　神奈川・橫濱

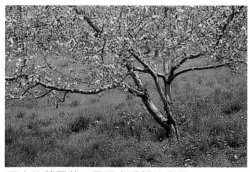

雪白的蘋果花，呈現出明朗的春景。
35mm單鏡頭　反光照相機100mm　微距鏡頭F8自動　（＋2／3
曝光補償）ISO100

🌀 可是，如果背景是整塊的白色或黑色，就會變得非常醒目，有時會妨礙到主要的色彩。因此，必須充分地注意。這一點，在視覺上比較明顯的黃色、紅色、綠色、藍色等，也可以說是具有同樣的情況。

受到光影影響的同一種顏色

主要的拍攝對象明亮，背景則陰暗

比方說，主要的拍攝對象為紅色，配上紅色的背景；主要的拍攝對象為白色，配上白色的背景。這樣，主要的拍攝對象就會變得不顯眼，因為就好像是變色龍那樣，形成了保護色。不顯眼的原因，當然是顏色相同。但事實上，也是因為曝露在同樣的光源底下所致。 ❂

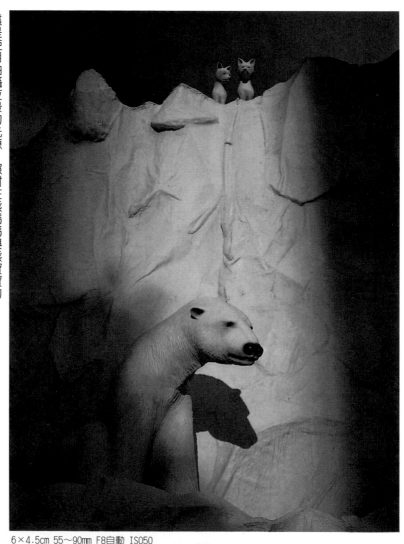

這是使用拍攝夜景的光源，照射在熊媽媽與熊寶寶的情景。雖然和背景同樣顏色，卻能夠形成立體感，那是運用斜光線的緣故。

6×4.5cm 55～90mm F8自動 ISO50

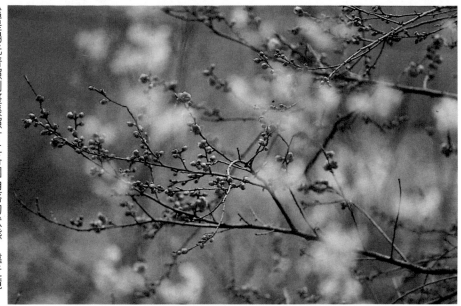

這是陽光普照到整張照片上各個角落的狀態。靠近鏡頭這一邊影像模糊的部分，同樣是由花朵所構成。結果，反而能夠表現出如夢似幻的情境。

35mm單鏡頭 反光照相機80～200mm F2.8自動 （＋1曝光補償） ISO100

表面明亮的狀態。結果，背景成為影子，使整個影像收斂起來。

35mm單鏡頭 反光照相機100mm 微距鏡頭F16自動 （－1曝光補償） IS050

整張照片都是白色這一種顏色。由於白晝的陽光高，而能表現出立體感。

35mm單鏡頭 反光照相機28～135mm F8自動 （＋1曝光補償） ISO100

❤ 如果主要的拍攝對象與背景的明亮度（光量）不同時，情況會怎樣呢？就算是同一個顏色，應該也能夠明確地分辨出其間的差異。比較理想的情況是，主要的拍攝對象明亮，背景陰暗。

比方說，清晨和黃昏的紅色

　　有些顏色看起來不是被拍攝的對象原有的顏色，可是卻意外地與當場的景緻非常搭調。

　　一般來說，這是屬於臨場感、具有氣氛的色彩。比方說，清晨和黃昏的紅色、黃紅色，即為其代表顏色。

雖然不是固有的顏色，但卻能夠營造出氣氛

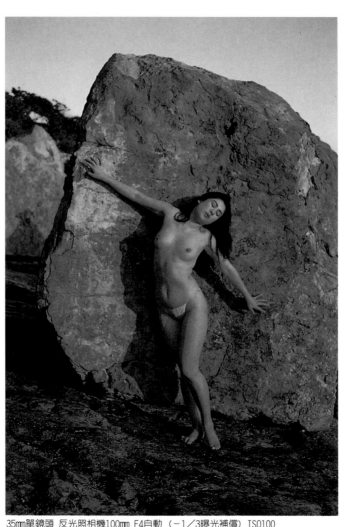

非常具有男性化的巨大岩石與女性的搭配。加上夕陽略帶溫暖的色彩，讓人感覺出一股優雅的氣息。

35mm單鏡頭 反光照相機100mm F4自動 （－1／3曝光補償） ISO100

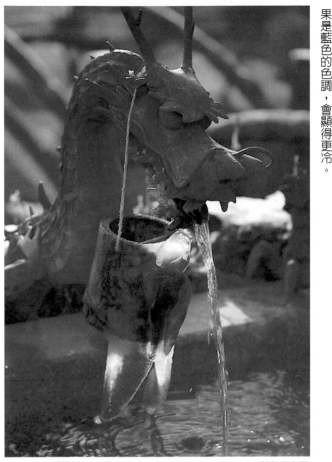

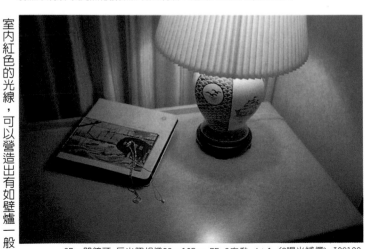

暖色系

使人感覺溫暖的顏色，就是暖色系。其代表性的顏色有紅色、橙色、黃橙色等。在室內，可使用白熱電燈泡（鎢絲燈泡）來照明，使整張影像稍微呈現出黃橙色或紅色。

寒色系

淡藍色和白色等，就是所謂的寒色系。在冰柱或雪景中，如果影子或整個影像呈現藍色的話，就會形成一種神秘的氣氛，讓人感覺到冬季的寒意。

褐色系、紫色

褐色系明顯時，就宛如是晚秋的情景，讓人覺得寧靜和孤寂。至於紫色會帶來精神上的不穩定，讓人感覺到妖嬈的姿容。

冰冷的龍神。冰冷的情景，呈現出冬季的嚴寒氣氛。如果是藍色的色調，會顯得更冷。

35mm單鏡頭 反光照相機50mm 微距鏡頭 F4自動 ISO64 鎢絲燈光型

室內紅色的光線，可以營造出有如壁爐一般的溫暖效果，亦能呈現出幽雅寧靜的氣氛。

35mm單鏡頭 反光照相機28〜105mm F5.6自動 （＋1／2曝光補償）ISO100

靈活運用補色和同色系的顏色！

　　比較各種顏色時,可以發現有些顏色具有互補的作用,能夠彼此襯托出其色彩。也會給光反差帶來極大的影響,看的人亦能產生出各式各樣的感受。因此,在攝影時應注意各個角落的色彩平衡。

稍微用一點色彩來配色,可以讓影像變得更為感性

光影與色彩具有不可分割的奧妙關係。鮮艷或素雅,是個人喜好的問題。可是,如果不磨鍊對顏色的感覺,是無法創造出優秀的作品來。

35mm單鏡頭 反光照相機85mm F2.8自動 (＋1／2曝光補償) ISO100

在歷史上，有很多確立色相理論的權威人物。下述內容，可以作為按幀對準光柵的參考。補色是相對的顏色，顏色的光反差高。鄰近的顏色則是屬於同色系的顏色，彼此可以產生微妙的關係。

綠色中的紅色。由於具有補色的關係，看起來極為顯眼。

35mm單鏡頭 反光照相機20～35mm F8自動（-1/2曝光補償）ISO50 長野‧八島濕原

映照於水邊的紅色夕日。水邊的玻璃瓶也染上了紅色，顯現出傍晚時分的氣氛。這是屬於同色系。

35mm單鏡頭 反光照相機70～200mm F2.8 ISO100

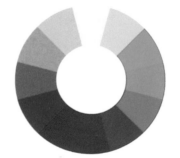

十二色相

色材的三原色（YMC）

光的三原色（BGR）

呈現出感性豐富的色彩和諧

高雅顏色的統一與搭配

顏色的統一與搭配，可以表現出穩定性的色調，和強而有力、高雅的感受。這種情境是由同色系或對比的顏色所構成。可是，如果不慎滲入多餘的色彩，就會破壞統一性、造成畫面的不平衡，而無法給人留下良好的印象。

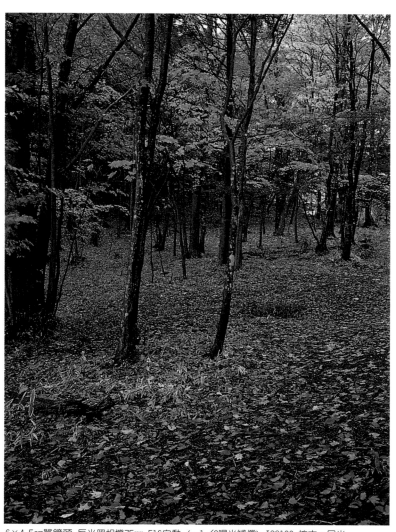

晚秋的景象雖然寂寥，但這也是日本寧靜的秋色之一。

6×4.5cm單鏡頭 反光照相機75mm F16自動 （−1／2曝光補償） ISO100 枥木・日光

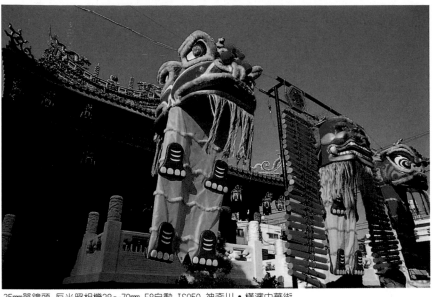

如果是廟會的話，就要使用鮮豔的顏色來拍攝。光反差雖然高，但卻是令人振奮的色彩。

35mm單鏡頭　反光照相機28～70mm　F8自動　IS050　神奈川・橫濱中華街

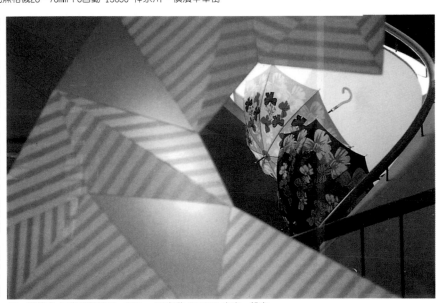

使用同色系的顏色，看起來不會很鮮艷，也不會顯得很樸素，但卻能夠產生情趣高雅的感覺。

35mm單鏡頭　反光照相機28～105mm　F4自動　IS0100　東京・銀座

❂ 相對的，有時可以故意放入許多顏色。比方說，色彩對比看起來非常強烈的廟會和色彩鮮艷的秋景。

89

呈現剪影的攝影技巧

背景明亮（逆光攝影）時，曝光就不足，而會使被拍攝的主要對象變暗。通常，可以使用曝光補償的方式，進行正值曝光補償。如此一來，被拍攝的主要對象就會明亮起來。不過，也可以反用這個道理，用剪影的方式呈現出被拍攝的對象。

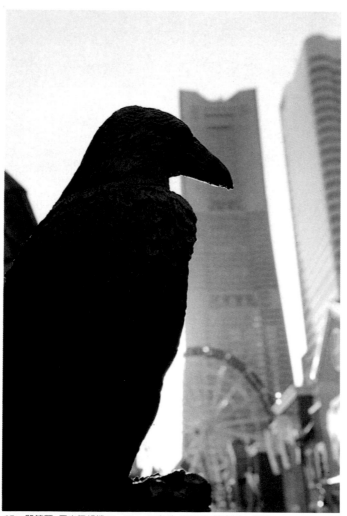

剪影的表現方式，基本上要使拍攝的對象形狀清楚。逆光的效果當然也不錯，烏鴉的鳥喙輪廓，給人一種毛骨悚然的感覺。

35mm單鏡頭　反光照相機28～70mm　F4自動　ISO100　神奈川・橫濱

對喜歡攝影的人來講，富士山是充滿魅力的拍攝對象。微妙的動作似乎展現出有意拍攝出好作品的決心。

35mm單鏡頭 反光照相機36～105mm F8自動 ISO100 山梨・精進湖。

春蟬蛻下來的空殼，顯現出新芽嫩綠的季節感。

35mm單鏡頭 反光照相機100mm 微距鏡頭F2.8自動（＋1曝光補償）ISO100

剪影的表現技巧

❍ 想要用剪影的方式來拍攝時，可找形狀完整的拍照對象。在大自然中，與樹葉相映成趣的昆蟲，同樣可以產生有趣的攝影效果。

另外，使用斜光線將被拍攝對象的影子，當作畫面上的主要部分，也饒富趣味。此時，必須注意的是，如何找出使影子變得更顯眼的色彩？

鮮明地描寫→散焦法

焦距不對時，拍出來的照片影像就會模糊不清。可是，故意使焦距不對，以呈現出令人滿意的光線或顏色的狀態，或故意拍得模糊不清，讓人去想像影像內的景物，這就叫做散焦法。越是能夠把影像拍得富有朦朧美的鏡頭，就越能獲得效果絕佳的照片。 ●

發揮影像模糊特點的散焦法

攝影的基本原則是，將焦距調清楚。散焦法是不對準焦點的一種攝影方法。

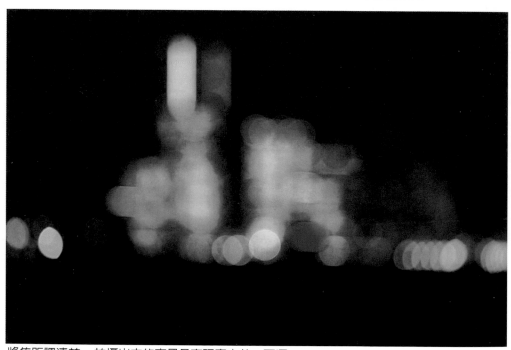

將焦距調清楚，拍攝出來的夜景具有現實之美，而運用散焦法來拍攝的話，則可以表現出抽象之美。

35mm單鏡頭 反光照相機200mm F2.8自動 ISO100 神奈川•橫濱

散焦法

鮮明的描寫

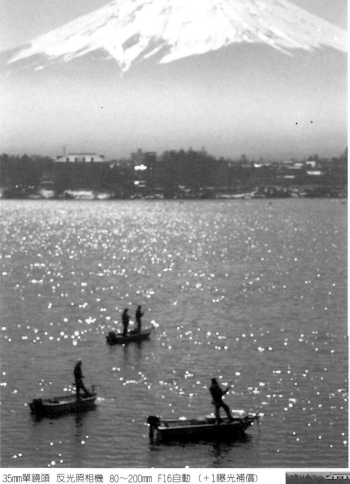

35mm單鏡頭　反光照相機　80～200mm　F16自動　（＋1曝光補償）
ISO100

　　以夜景為例來說明，稍微使焦距不
對，拍攝出來的地方因光線模糊，鮮
艷而絕美。這種用抽象化的朦朧美所
構成的影像，也是一種攝影技巧。

運用可變焦距鏡頭的技巧，創造光影藝術

將光點變換為光線

這種技巧可以將點狀光源，轉變為線條狀的光源，讓人享受掌控光影的樂趣。想要運用這種技巧，不可或缺的是可變焦距鏡頭。不過，也不是說任何被拍照的對象都適用。如果想要嚐試掌控光影的妙趣時，不妨以造型有趣的夜景作為拍攝的對象。

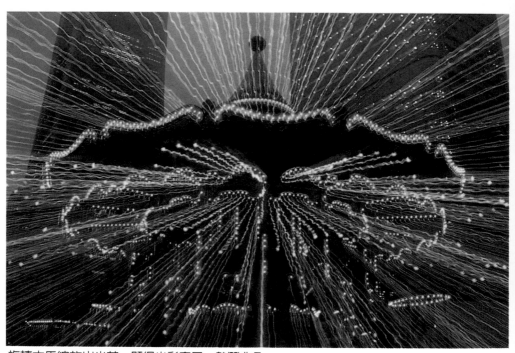

旋轉木馬綻放出光芒，顯得光彩奪目，熱鬧非凡。

35mm單鏡頭 反光照相機 28～135mm F8自動 （＋1曝光補償） ISO100 神奈川·橫濱港未來21

94

光影成為線狀的趣味性，構成不可思議，脫離現實的景緻。

將焦距調清楚，直接拍攝

使用可變焦距鏡頭，享受掌控光線的樂趣

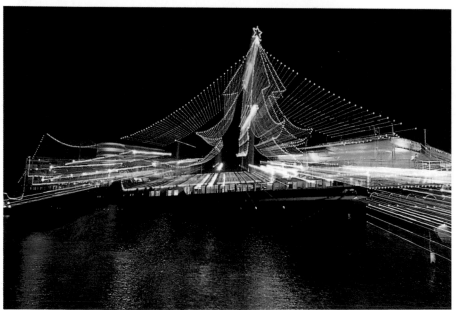

35mm單鏡頭 反光照相機 28～135mm F8自動（＋1曝光補償）ISO100 神奈川・橫濱山下公園

可變焦距鏡頭

70 80 100 150 200 ％

❷ 在曝光中改變焦距（變焦距拍攝）的方法有兩種，一種是從廣角模式移向望遠模式的方法，另外一種則是從望遠模式移向廣角模式的方法。被拍攝的對象即使相同，但光影也會稍有不同。
　曝光時間大約為八秒鐘，比較容易操作。最初的三分之一秒到半秒鐘的曝光時間內，照相機靜止不動，其餘的曝光時間就要改變焦距。

搖攝與上下晃動的拍攝技巧

適合拍攝煙火的技巧

　　這種技巧可以使被拍攝的對象，呈現出更為強烈的變動影像。

　　拍攝時，左右或上下移動整個照像機，來進行光的動感描寫。

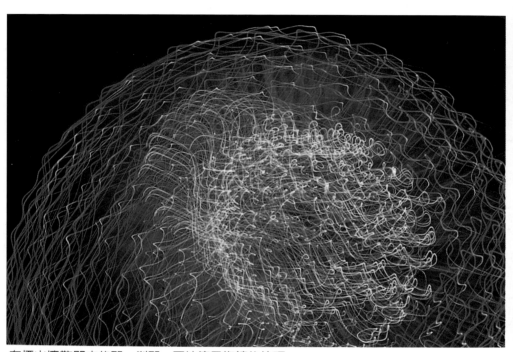

在煙火擴散開來的那一刹那，不妨使用旋轉的技巧，
試著將光輪拍攝下來。

35mm單鏡頭 反光照相機 200mm F8 B門 IS0100

旋轉

　　這是以鏡頭的軸為中心，使照相機旋轉的方法。如果是附有三腳架的照相機，可以放鬆旋柄，轉動照相機。如果沒有三腳架時，則可以把照相機拿在手上旋轉。

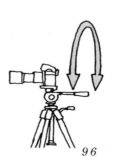

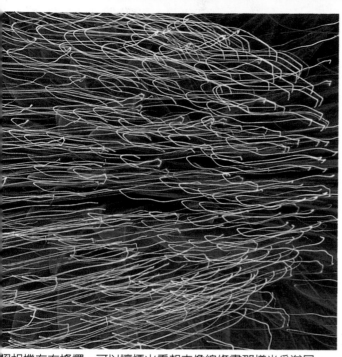

照相機左右搖擺，可以讓煙火看起來像線條畫那樣光采溢目。
6×6cm單鏡頭 反光照相機 250mm F8 B門 ISO100。

曝光時間在十秒左右，比較容易操作。

從最初的三分之一秒到半分鐘的曝光時間內，照相機靜止不動，其餘的曝光時間內，則將整個照相機或左或右地移動，讓光芒成為左右展開的光線。方法是預先鬆開三腳架的方向轉台，在曝光時，或左或右地移動照相機。不過，事先必須決定轉動的範圍。不妨先做個記號，按照記號的標示旋轉。

照相機上下搖動，可以拍攝出類似音符般的影像。
35mm單鏡頭 反光照相機 70～200mm F8 B門 ISO100

曝光時間在五秒左右，比較容易操作。

特徵是光影會上下移動。簡單來講，就是拍攝時上下晃動照相機。能夠拍出光跳躍的影像，非常有趣。方法是事先將三腳架的升降器部分的止動裝置鬆開，可在最初的三分之二秒到半分鐘的曝光時間內，先讓照相機靜止不動，其餘的曝光時間內，再擺動照相機。

97

用迷人的照片，創造出幻想作品

清晰的焦距，加上朦朧的光影

這種攝影技巧是描寫光暈的景象，以獲得如夢似幻的氣氛。

可發揮將焦距調清晰的狀態，與朦朧的光影重疊的效果。

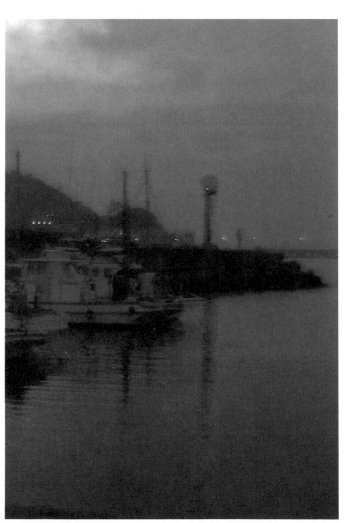

把燈塔的燈光拍攝得有如置身在幻想國度的氣氛，同時呈現出傍晚時分的臨場感。

35mm單鏡頭　反光照相機135mm　F2.8自動　最初1／3秒的曝光時間內使用散焦法 ISO100　湘南

98

幻想作品

幻想作品

這個攝影技巧，可在曝光中，藉由焦點錯位的方式來達成。曝光時間為十秒左右，比較容易操作。最初的三分之一秒到半分鐘的曝光時間內，先讓照相機靜止不動，其餘的曝光時間內，則讓焦點錯位。

直接攝影

如果拍小丑走在街上的影像，不知會有什麼樣的感覺？這是飄浮在光芒上的小丑演出。

35mm單鏡頭 反光照相機200mm F2.8自動（＋1曝光補償）
最初1／2秒的曝光時間內使用散焦法 ISO100 神奈川‧
橫濱山下公園

如果是AF照相機…

事先將調焦模式改為「手動」。在按快門之前，先一邊窺視取景器，一邊檢查影像模糊的情況。

99

使用濾光器

增強綠色效果的濾光器

從早春到初夏這段期間，看到嬌嫩的綠色植物，整個精神都會為之一振。可是，想要拍攝這種綠色植物的話，有時也會拍到微黃或暗淡的影像。若想把綠色植物拍得令人覺得內心清爽無比時，就要使用增強綠色效果的濾光器。

不論是在什麼地方，明亮的綠色，總是讓人覺得神清氣爽。

35mm單鏡頭 反光照相機135mm F4自動（＋1曝光補償） ISO100

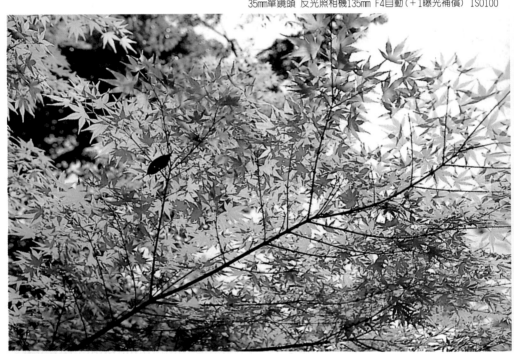

使用濾光器

未使用濾光器

嫩綠的新芽適合採用逆光的狀態來拍攝。透明的葉片、有趣的葉脈和柔和的色調，充滿無限的魅力。

這種濾光器可以增強紅色的效果，雖然效果只有一點點，但在紅色與綠色的組合中，可以提高兩種色彩的光反差。

35mm單鏡頭 反光照相機 135mm F8自動 ISO100　　　　　使用濾光器

在紅色與綠色的組合中，可以獲得清晰的色彩對比。

未使用濾光器

撐進去

❤ 這種濾光器可以有效地獲得明亮而清爽的影像。不過，原本深色的綠色，轉為明亮的色彩時，會讓人有稍微不自然的感覺。另外，在不是綠色的地方，會有點發藍，必須特別注意。

強調比夕陽還要更像夕陽的紅色！

被鮮紅色染紅的天空，有如火焰般燃燒著的雲彩與藍色的穹蒼，形成絕妙的對比，這是任何人都想拍攝的畫面。

此時，增強紅色效果的濾光器可以有助於拍攝夕陽的景緻。這是用來強調紅色的濾光器。

使用濾光器 ②

增強紅色效果的濾光器

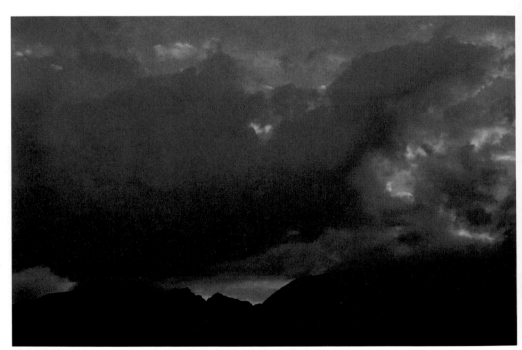

宛如燃燒一般的紅雲。在自然的狀態中，很少能夠看到這麼紅的天空。但在濾光器的輔助之下，就能夠拍攝出如此令人印象強烈的風景。

35mm單鏡頭 反光照相機70～200mm F8自動 ISO100 長野・拇池

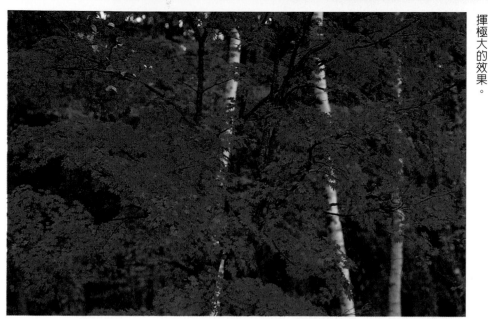

35mm單鏡頭 反光照相機70～200mm F5.6自動 ISO100 枋木・日光　　　　使用濾光器

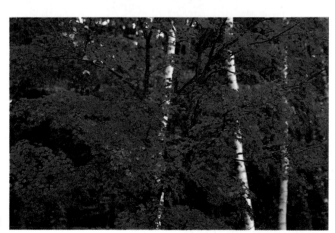

未使用濾光器

*增強紅色效果的濾光器有兩種，一種是一般強調用的濾光器，用來強調一般的紅色。另外一種是自然用的濾光器，除了強調紅色之外，還可以使其他部分的色彩變得更為自然。

◑ 不過，拍攝的景物當中沒有紅色時，使用增強紅色效果的濾光器，雖然可以提高鮮明度，但整張照片卻會帶點粉紅色，看起來很虛假而不自然。這一點，必須特別注意。此外，增強紅色效果的濾光器也可以強調夕陽以外的紅色色彩。讀者不妨用來拍攝紅葉、杜鵑花、紅色的薔薇等。必須事先瞭解的是，照出來的影像，相較於未使用增強紅色效果的濾光器，會稍微帶點粉紅色。

尋求無窮無盡的藍色

增強藍色效果的濾光器

我們在攝影時，總是希望能夠將無窮無盡的藍色攝入影像中，希望天空更藍、海水更藍！此時，不管是陽光微弱的湛藍天空，或雲霧朦朧的天際，能夠讓我們重現理想的穹蒼色彩，就是增強藍色效果的濾光器。增強藍色效果的濾光器也可以用在PL濾光器無法發揮效果的逆光攝影上。

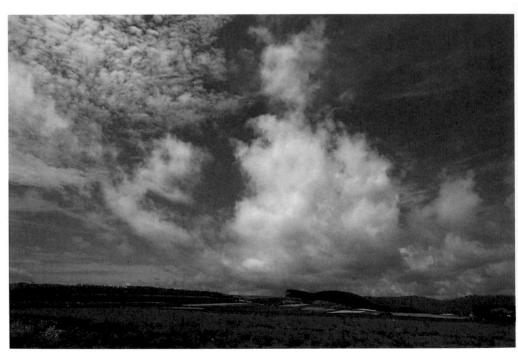

尋求無窮無盡的藍色。色彩越藍，天空看起來就越高。

35mm單鏡頭 反光照相機20〜35mm F8自動 ISO100 北海道・上富良野

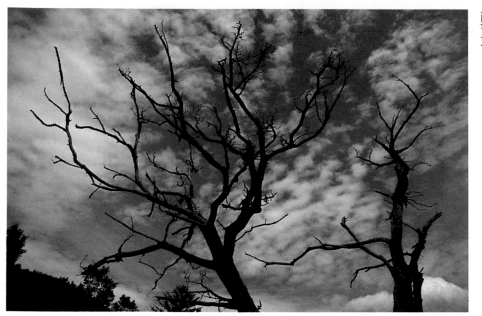

35mm單鏡頭 反光照相機28mm F8自動 IS0100 長野・乘鞍高原　　　使用濾光器

未使用濾光器

💧 不過,在拍攝雲霧朦朧的天空或陰天時,如果使用增強藍色效果的濾光器,整張照片就會罩上藍色。使用增強藍色效果的濾光器雖然可以無限地強調藍色的天空或大海,但對其他的色彩多少也會有所影響。

鮮明地強調彩色反差！

用鮮明的光反差來強調白雲與藍天（會比肉眼看到的還暗），PL（偏向）濾光器可以有效地去除水邊的反射，使水草更為鮮明；也可以去除櫥窗表面的反射，使櫥窗內的商品看起來更為鮮明。

PL濾光器

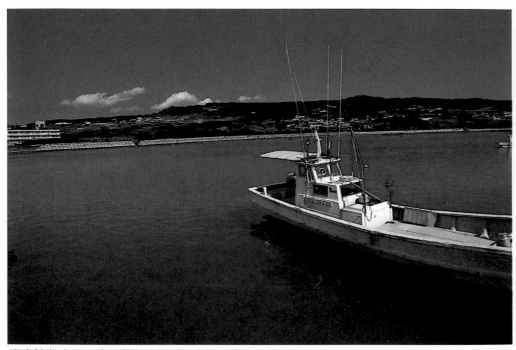

沒有被海水和天空的藍色沾染到的小船。能夠把藍色強調到這種程度，是PL濾光器的效果。

35mm單鏡頭 反光照相機28～135mm F8自動 ISO100 PL濾光器 沖繩・奧武島

偏光濾光器

旋轉濾光器，調出理想的效果。

同樣方向，不能發揮出效果。

＊使用PL濾光器，在拍攝藍色的大海、嫩綠的新芽、鮮艷的紅葉等景色時，可以發揮絕佳的效果。在順光的狀態下，使用PL濾光器拍照，效果最好。在逆光的狀態或陰天時使用，效果只有一點點。拍攝金屬物時，則沒有什麼效果。

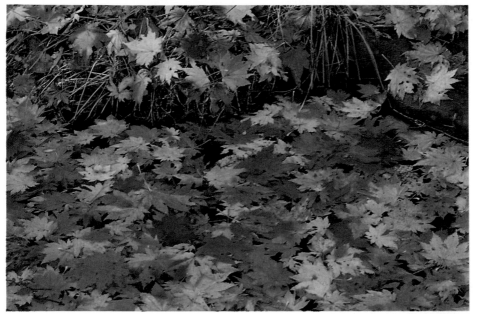

表面的反射會使原本的色彩發白。能夠拍出這樣的影像，PL濾光器發揮了極大的效果。

35mm單鏡頭　反光照相機28〜135mm　F8自動
ISO100 PL濾光器 北海道・NISEKO

使用濾光器

未使用濾光器

不過，如果效果太高的話，人家會說是“攝影界的手淫”，拍出來的影像會脫離一般人的感覺，容易產生不自然的狀態（黑暗的藍色天空、看起來乾燥的花卉、皮膚乾燥的人）。基本上來講，最好是用在拍攝風景，或以快拍的方式來拍攝街景。

107

自然地呈現出明亮的平衡！

使用濾光器 ⑤

半ND濾光器

在明暗差非常明顯的地方，如果配合明亮的地方曝光，陰暗的地方就會變得烏漆嘛黑。反過來說，如果配合陰暗的地方曝光，明亮的地方就會什麼也照不到。此時，使用半ND濾光器，可以幫助解決上述那種現象的發生。🔘

形成陰影的大地，並沒有顯得模糊不清，乃是因為使用了半ND濾光器所發揮的效果。陽光和大地，都強而有力地逼近眼前。

35mm單鏡頭 反光照相機70～210mm F8自動 ISO100 半ND濾光器 北海道・美瑛

半ND濾光器

深濃

有層次

透明

＊上述的現象在拍攝遠方風景時，經常可以看得到。那是因為天空與山脈的明暗差，大大地超過了軟片的曝光寬容度。

明亮的平衡。能夠自由控制明亮度的平衡，是吸引攝影家使用半ND濾光器的魅力所在。

35mm單鏡頭 反光照相機35～70mm F5.6自動ISO100 長野・上高地。　　使用濾光器

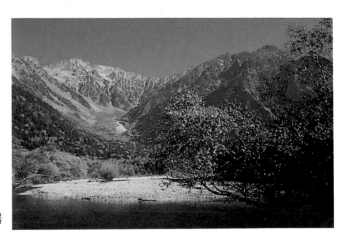

未使用濾光器

*ND濾光器的部分差不多可以縮小二個光圈，很容易操作。如果準備大一點的正方形樣式的濾光器，就可以隨心所欲地操作相片上的面積比。另外，ND濾光器的部分與透明玻璃交界的部分，具有層次感，這也是非常不錯的設計。

◑ 半ND（中密度）濾光器是由一半為ND濾光器，一半為透明玻璃所構成。在攝影時，將ND濾光器的部分對準天空，將透明的部分對準山脈，就可以取得良好的色彩平衡。

用顏色來表現心中的影像　使用濾光器 ⑥

有顏色的濾光器

　　如果用顏色來表現今天的心情，情況會怎樣呢？心情好的時候，一定會選擇明亮舒暢的顏色，情緒低落時，恐怕會選擇深色系的顏色吧！如果把這種心理感受應用於攝影上，不知情況會如何呢？此時，就是輪到有顏色的濾光器上場的時候了。

紅色的濾光器

紅色屋頂使用紅色的濾光器，因為可以加深紅色的色彩。

35mm單鏡頭　反光照相機　28〜70mm　F8自動　ISO100　使用紅色玻璃紙
北海道・帶廣

都市古怪的建築物。光線反射的情況，也讓人覺得毛骨悚然。

35mm單鏡頭 反光照相機 20～36mm F8自動 ISO100 使用黃色玻璃紙 東京‧佃島附近

用橡皮筋、膠帶固定

🌣 判斷屬於被拍照對象的主題，狀況或天氣等，將適當顏色的濾光器蓋在鏡頭的前面。什麼顏色會形成什麼樣的影像呢？任何素材都可以作為有顏色的濾光器。比方說，可使用透明的玻璃紙，也可以使用單色軟片用的濾光器。

可以營造出古舊的效果！

　用完即扔的照相機，也可以拍出深棕色的影像。用這種照相機拍攝時，總會讓人產生懷舊的心情，紀念照片的情景也會重新回到眼前⋯。這是使用濾光器的一種拍攝法。

深棕色的濾光器

這是筆者的紀念照片。沒想到我自己竟然曾經那麼可愛過⋯。

資料不詳

背影讓人產生懷舊的心情。

35mm單鏡頭 反光照相機 85mm F2.8自動 （＋1／2曝光補償） ISO100 使用深棕色的濾光器

*另外，曝光之後，明亮的地方會比陰暗的地方曬印得更為清晰，強光部分不會有顏色不鮮明的情況發生。

❂ 重要的照片褪色時，就會變成茶褐色，令人產生懷舊的心情。可是，這是顏色褪掉，造成影像不清晰的狀態。然而，使用深棕色的濾光器拍照時，影像可以保持得很清晰，也能夠故意將顏色調成以前那種黑白相片那樣，提高保存性。

總之，既然有這種深棕色的濾光器，各位不妨試著將被拍照的對象拍著古舊的樣子，相信一定會很有趣。

113

使用自然素材的濾光器，會拍得更自然

　　我想，有很多讀者可能不知道標題的意思。所謂自然素材的濾光器，是靈活運用位於現場（被拍照對象的附近）的植物等，來製造出景物前面的暈映效果（決定位置，將鏡頭前方遮蓋住）。

景物前面的暈映效果，也是使用濾光器造成的嗎？

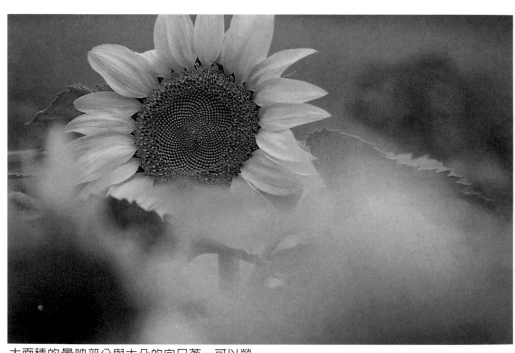

大面積的暈映部分與大朵的向日葵。可以營造出遠近感與如夢似幻的感覺…。

35mm單鏡頭　反光照相機　200mm F2.8自動　（＋1／2曝光補償）ISO100

在技巧上需要注意的是，暈映素材擺在鏡頭正前面，暈映的效果會比較柔和。離鏡頭太遠的話，暈映效果會比較僵硬。另外，此時可開大光圈（最好是明亮的大口徑）。若是縮小光圈的話，很容易使暈映的部分變成髒污的情況。

製造景物前面的暈映效果時，重要的技巧之一就是調光圈的方法。

開大光圈。暈映效果，美不可言。

35mm單鏡頭　反光照相機　200mm　F　2.8自動　（+1／2曝光補償）
ISO100

靈活運用景物前面的暈映效果時，可以表現出如夢似幻的感覺，也能呈現出遠近感。如果是同色系的顏色，又能達成色彩和諧的要求。而且，使用自然的素材，拍攝出來的影像，看起來也會更柔和、更自然。

光圈調到F5.6，一比較，就可以知道暈映的效果不一樣。

由於現在的照相機和軟片都非常優良，只要按下快門，夜景大致都拍得起來。拍攝夜景，等於是控制光線，是呈現出華麗影像的必要步驟。而且，使用近攝濾光器，效果更佳。

近攝濾光器

白鳥之湖，銀光熠熠的湖畔景色，宛如埋藏著美麗的寶石。

35mm單鏡頭　反光照相機85mm　F8自動　（＋1曝光補償）　ISO100
使用近攝濾光器

近攝濾光器的代用品…

粗大的網眼

把園藝用的黑色網子搓揉開來，使網眼加大，貼於襯紙上。

操作技巧很簡單。點狀光源比較能夠表現出近攝效果，光圈以調到「8為標準，十字形的近攝濾光器，拍攝出來的影像，可以給人毫不矯飾的印象。如果想要製造出若隱若現的效果時，可以讓曝光的時間長達三十秒，就能獲得理想的結果。

華麗與光輝燦爛，是攝影時所不可或缺的因素，也能使影像顯得更為繽紛與秀麗。

末使用濾光器

35mm單鏡頭反光照相機　85mm　F8自動　（＋1曝光補償）
ISO100　長崎・豪斯登堡

使用濾光器

　　不僅能讓整張照片倍增光彩，光反差也可以讓人留下深刻的印象。
　　拍攝波光粼粼的水際、閃閃發光的水滴等背景，立即能夠產生效果。

可抑制光反差

在光反差高的狀況下，拍攝出來的作品明暗差會非常強烈，而無法獲得令人滿意的結果。因此，可以讓光影滲入影像中，來抑制光反差，營造出一些氣氛，此即所謂的軟焦拍攝法。

柔光鏡

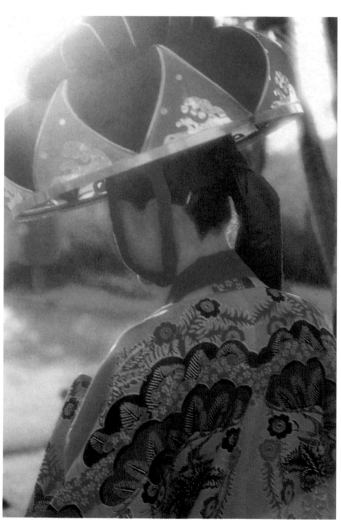

在普通的鏡頭上安裝柔光鏡，就能夠表現出如夢似幻的影像。抑制光反差，拍攝鬱鬱寡歡的影像，深嫵媚的魅力。

35mm單鏡頭 反光照相機100mm F2.8自動 （＋1/2曝光補償）IS0100

基本的技巧是撐一～二段光圈，使用敏銳的鏡頭，可獲得絕佳的效果。被拍照的對象由半逆光～逆光所構成（光影從強光部分滲入影子）等。

使用柔光鏡
35mm單鏡頭 反光照相機 85mm F4自動 （＋1／2曝光補償） ISO100

為了營造出春季淺淡的影像，可用柔光鏡拍攝。

未使用柔光鏡

*柔光鏡市面上有銷售，效果有好有壞。

未使用濾光器

Softer (Softon)

Duet

◯ 使用柔光鏡拍攝半身像，可以發揮優雅的效果，讓肌膚顯得更為細膩光滑。但在一般攝影中，也可以靈活運用光影的滲入方式。能否拍攝出高原的清爽感覺，根據柔光鏡的滲入方式而定。

LB濾光器

清晨和黃昏的色溫低，黃色和黃紅色就會增強。陰天、下雨天的天光、晴天時的陰涼處等，因為色溫高所以藍色會增強。為了獲得視覺上正確的顏色，可以使用LB（光平衡）濾光器。這是可以調節色溫的濾光器。

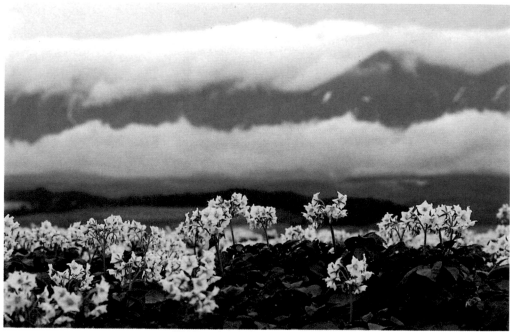

35mm單鏡頭 反光照相機70～200mm F8自動 使用LB－A2濾光器 ISO100 北海道・美瑛

一般的建議事項

●LB－B可以提高色溫，使影像接近視覺。
●LB－B2 (或B2A／C2)。
▼可以稍微補償清晨和黃昏時的黃紅色。
●LB－B4 (或B2C／C4)。
▼補償太陽剛上升、太陽即將西沈時的黃紅色。
●LB－B12 (或80A／C12)。
▼在鎢絲照相燈泡的照明下，使用日光型軟片。
●LB－A2 (或81A／W2)。
▼可以降低色溫，使影像接近視覺。
●LB－A4 (或81D／W2)。
▼可以稍微補償陰天或陰涼處的藍色。
●LB－A12 (或85B／W12)。
▼補償陰天的藍色。
▼在白晝光的照射下，使用鎢絲燈光軟片。

陰天由於色溫高，所以拍出來的影像，藍色的程度通常會比肉眼所視來得強烈。為了呈現自然的狀態，可以使用濾光器。

使用濾光器

在夕照之下，花卉看起來有點混濁。因此，為了拍出明亮清爽的顏色，可以使用LB－B2濾光器。

35mm單鏡頭 反光照相機70～200mm F8自動 ISO100

未使用濾光器

這種濾光器有幾個調節標準，因選擇標準不同，而會產生不一樣的效果。因此，一定要分辨出使用濾光器和不使用濾光器時所拍攝的結果（用色溫計可以輕易地判斷應該使用哪種標準，可是價格很昂貴。）

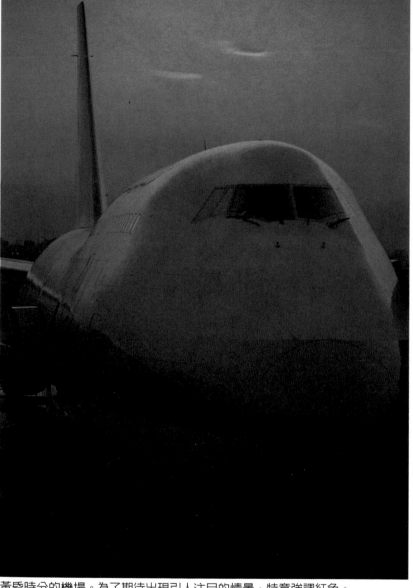

以控制顏色的方式，來做色彩上的強調

為使色彩接近視覺上正確的顏色而做的濾光器補償，反過來也可以用來強調色彩。此時，由於是強調顏色，所以在某種程度之內需要憑直覺，因而會產生期待某種顏色出現的心理。

黃昏時分的機場。為了期待出現引人注目的情景，特意強調紅色。

35mm單鏡頭 反光照相機200mm F8自動 ISO100 使用LB－A4濾光器 東京・羽田

期待紅色較少的清晨景緻。為了營造氣氛，因而在濾光器上稍微加上一點紅色。

35mm單鏡頭 反光照相機 80～200mm F8自動 ISO100 使用LB－A2濾光器　使用濾光器

未使用濾光器

一般的建議事項

● 想要使旭日和夕陽，呈現出更具有臨場感的顏色（強調黃紅色）…
∴LB－A 2～4。

● 想要使雪景和冰，呈現出神秘的藍色時……LB－B 4～8。

● 想要強調藍色，偽裝成夜景時…
∴LB－B 8～12。

CC濾光器

CC（顏色補償）濾光器有 Y・M・C・B・G・R 六種色相，濃度各不相同。在拍攝彩色照片時，可以用這種濾光器，做顏色的補償與強調。

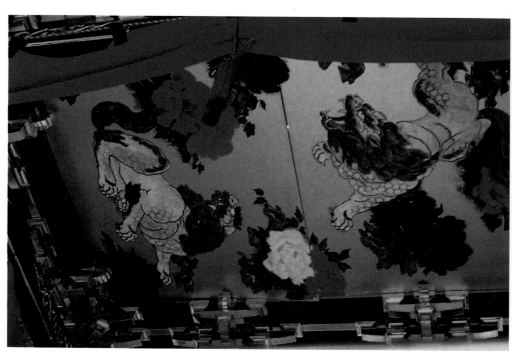

在廟會的花車上可以見到的頂棚畫，絢麗多彩，美不可言。
使用 Y 的濾光器，來強調金色。
35㎜單鏡頭　反光照相機28～70㎜ F8自動（－1／2曝光補償）ISO100　使用Y10

鮮艷的歐洲花楸紅葉，使用濾光器拍攝，可以使紅葉看起來更為鮮艷。

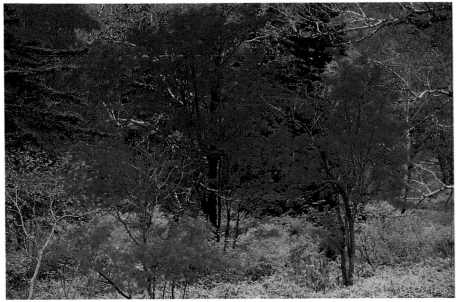

35mm單鏡頭 反光照相機80〜200mm F8自動 ISO100 使用R10

使用濾光器

未使用濾光器

濾光器上的濃度各不相同

☻ 雖然都是裝在鏡頭前面，用來強調顏色，但各擁有下述的效果。
●B吸收R和G的顏色。
●G吸收R和G的顏色。
●R吸收B和G的顏色。
●Y吸收B（M＋C）的顏色。
●M吸收G（Y＋C）的顏色。
●C吸收R（Y＋M）的顏色。

根據背景的狀況，而有不同的外觀 ①

用明亮的背景來改變氣氛！

　　拍攝花卉或小東西時，通常在改變背景的明亮度時，即使是相同的被拍照的對象，氣氛也會整個改變過來。

　　如果背景比主要的被拍攝對象暗的話，主要的被拍攝對象看起來大多會比較顯眼。以顏色來講，黑色、深褐色和深藏青色等，就是其中典型的例子。

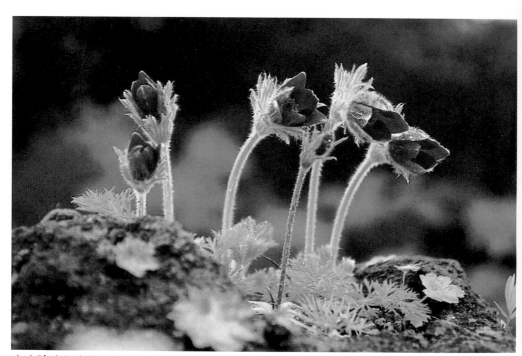

在由陰暗的森林所構成的背景之下，黑百合顯得更引人注目。
35mm單鏡頭 反光照相機100mm微距鏡頭 F2.8自動（-1／2曝光補償）ISO100

雖然同樣是戶隱草，但背景一改變，給人的印象就大異其趣。

背景是黑色的繪圖紙，給人堅強茁壯的感覺。
35mm單鏡頭 反光照相機100mm 微距鏡頭F5.6自動（上為＋1曝光補償，下為－1曝光補償）ISO100

背景為天空，展現出優雅的情態。

在屋外拍攝時，可以請朋友幫忙拿著黑色繪圖紙，或使用自拍器，自己拿著黑色繪圖紙來拍攝。

◑ 另外，針對被拍攝的對象，背景可以是明亮，也可以是陰暗，使用心中想要呈現在相片上的顏色，藉以表現出被拍攝對象的個性。前者可以減弱光反差，後者則可以提高光反差。

根據背景的狀況，而有不同的外觀②

改變背景，影像也會跟著改變。攝影不是看了現場狀況，覺得不符合自己的要求就放棄攝影的念頭，而是要考慮照相機的位置，或耐心等候光線的狀況，以捕捉最佳的影像來拍攝。

35mm單鏡頭 反光照相機100mm微距鏡頭 F4自動 ISO100 靜岡・井田

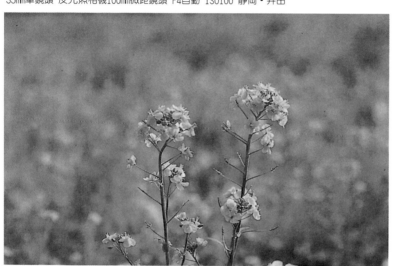

改變照相機的位置，來控制背景。剛開始時，從擺在未對稱的位置上，再左右上下地改變視線，找出與背景之間的平衡。

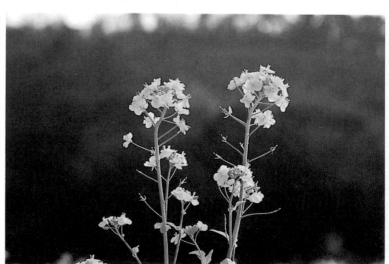

油菜田中，讓你覺得感動的是什麼？是因為油菜花非常顯眼呢？還是什麼原因？改變照相機的高度，拍攝到的影像，就是如此不同！

128

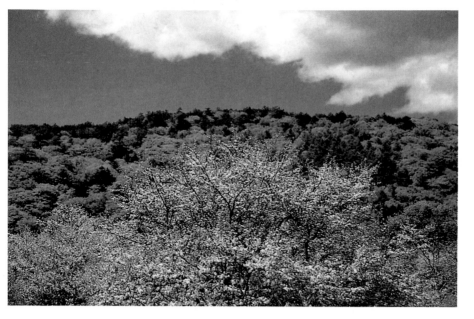

觀察光影（觀看雲朵的動態也是一種方法），找出主要的被拍攝對象與背景之間明亮度的平衡。

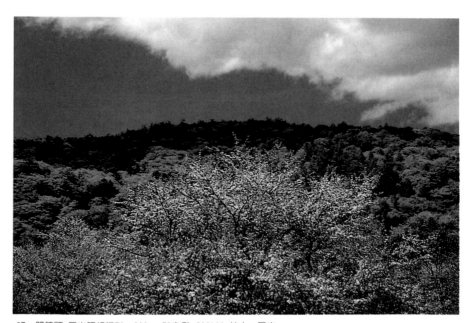

陽光從雲縫間灑落。弄清楚這種狀況，當背景陰暗下來時，就是按下快門的時機。

35mm單鏡頭 反光照相機70～200mm F8自動 ISO100 枥木・日光

129

運用暈映的方式，呈現出立體感！

背景由大面積的暈映效果構成時，形狀和顏色都會變成不完整，而成為類似蠟筆畫的模樣。同時，被拍攝的對象也會顯得非常醒目。

可是，從一開始就存在著妨礙攝影的外觀、顏色或光影時，看到拍出來的照片時就會覺得很礙眼。所以，必須特別注意這些細節。

根據背景的狀況，而有不同的外觀 ③

不太引人注目的龍。在樹葉變紅的時候，由於背景是鮮艷的顏色，而變得比平常更能吸引人們的目光。

35mm單鏡頭 反光照相機70～200mm F2.8自動 （＋1／2曝光補償） ISO100

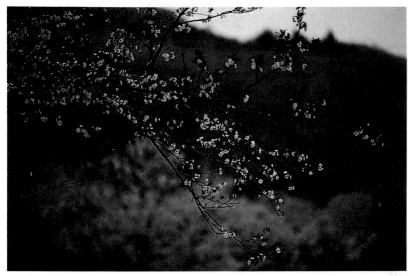

在山谷中悄然綻放的山櫻。雖然夕陽餘暉籠罩著一股寂寥的氣氛，但因為背景單純，使山櫻看起來似乎覺得很自鳴得意。

35mm單鏡頭 反光照相機200mm F4自動 （－1／2曝光補償） ISO100 山形・米澤

在草叢中尋找花蜜。運用前後暈映的方式，開大光圈來拍攝。

35mm單鏡頭 反光照相機50mm 微距鏡頭F2.8自動 ISO100

控制暈映效果的要點，是光圈的調法

即使是相同的鏡頭、光圈，也有下述的特徵。

●遠的景物深度深（即使開大光圈也一樣），近的景物深度淺（即使縮小光圈也一樣）。

●如果不縮小光圈，深度就淺。背景近時，深度看起來深；背景遠時，深度看起來淺。

◐ 確實地殘留著顏色、光影的暈映效果，可以有效地營造出立體感。但顏色必須是不能損害到主要的被拍攝對象。

在暈映中還能看出某種程度的影像時，可以讓人產生縱深感。

131

最佳的曬印效果

適當的曝光，就是最佳的曬印

適合曬印的適當曝光，指的是強光部分沒有跑掉，陰影沒有失掉原形。以彩色反轉軟片來講，曝光稍微不足，適合用來製作幻燈片。可是，用來曬印時，光反差就會變得很高。

技巧

〔拿去照相館曬印時，如果向老闆做這樣的指示…〕

最佳的曬印　35 mm單鏡頭 反光照相機100mm微距鏡頭 F5.6自動 ISO100

整體稍微提高濃度　　　　　　使黃色變得鮮艷起來

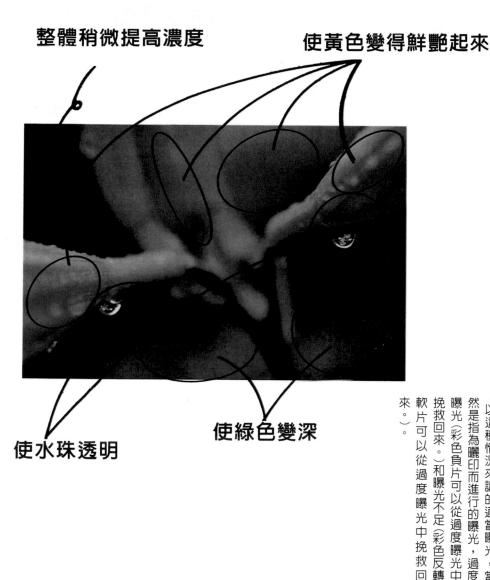

使水珠透明　　　　　　　　使綠色變深

*另外，從這時起的曬印工作，筆者是在杜伊攝影廣場和創造照相顯像室的協助之下而完成。

杜伊攝影廣場

創造照相顯像室

❍ 如果希望獲得最佳的曬印效果，可以要求照相館老闆用沖洗相片時額外附送的相片來曬印，曬印之前，向老闆做詳細的指示。這樣，就可以獲得高品質的曬印效果。如果是製作作品，莫說用沖洗相片時額外附送的相片過於勉強，甚至還必須用"親手曬印"的方式，以沖洗出最佳效果的作品。

最佳的曬印效果

可以在什麼樣的曝光範圍內曬印呢？

最佳的曬印，就是最適當的曝光。可是，在瞬間的攝影或複雜的條件下，有時會在曝光上發生閃失。

若是彩色負片的話，由於曝光範圍寬，即使是曝光過度或曝光不足，都還可以挽救。

技巧 ②

〔拿去照相館曬印時，如果向老闆做這樣的指示…〕

嚐試

…曬印的容許曝光範圍——用適當的曝光、過度曝光和曝光不足的三張相片做實驗，找出最佳曬印效果的方式。

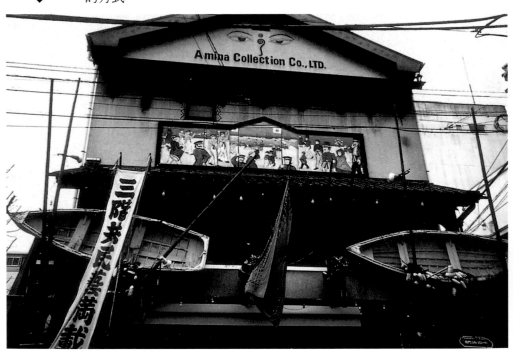

曬印　35mm單鏡頭　反光照相機28～135mm　F8自動　ISO100　神奈川·橫濱

適當的曝光

曬印

二光圈的曝光不足

曬印

二光圈的過度曝光

可是，用彩色反轉軟片，如果過度曝光，整張照片就會泛白，很難再挽救。曝光不足的話，陰影就會失去原形，也不容易挽救。因此，以目前的情況來講，應自我嚐試，看看什麼曝光範圍內還可以挽救。

最佳的曬印效果

攝影的原作如果能夠按照自己所希望的那樣，重現最適當的光影和色彩，那是最好。可是，現實的情況卻是無法按照自己所想的那樣來達成。

因此，如果是適當的曝光，就可以配合自己的喜好，使全體或部分的濃度加深，或在明亮的狀態下曬印。

技巧 **3**

〔拿去照相館曬印時，如果向老闆做這樣的指示…〕

嚐試 …用同一個鏡頭的影像來曬印。

35mm單鏡頭 反光照相機28～135mm F5.6自動 ISO100 枥木‧日光

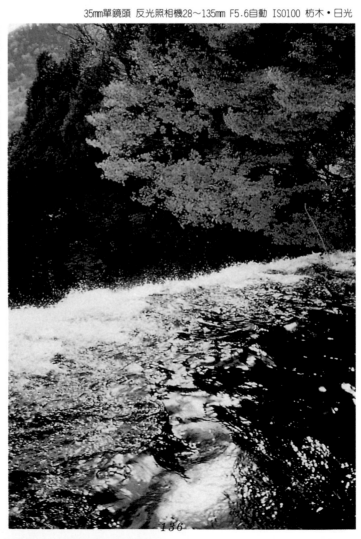

整體來講，與直接曬印相同，能夠調整質感，使水邊的部分不會模糊不清。結果就能獲得最佳的曬印效果。

整個濃度提高，使水邊的部分不會模糊不清。不過，紅葉的部分則與直接曬印相同，會顯得比較明亮一點。

直接曬印

🌀 通常，如果沒有向照相館老闆特別的指示，可以得到"忠於原作的曬印效果"。但是，若有指示的話，可以使光影的平衡做得更好。

137

調顏色與細節，營造出氣氛來 最佳的曬印效果

號稱「有氣氛的色彩」，大多不是重現忠於被拍攝對象的原色。一般人喜歡強調顏色，勝於實際的顏色，拍攝出來的顏色大多與實際的顏色不同。可以曬印出與實際景物差異極大的顏色嗎？

技巧 ④

〔拿去照相館曬印時，如果向老闆做這樣的指示⋯〕

嚐試 ⋯用同一個鏡頭的影像來曬印

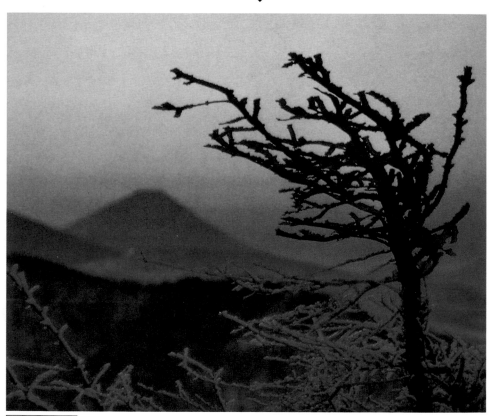

顏色的操控 ⋯強調紅色，營造出清晨的氣氛。同時，也使下方的陰影明亮起來，整張照片達到極佳的色彩平衡。

35mm單鏡頭 反光照相機80～200mm F16自動 ISO100 長野・美原

138

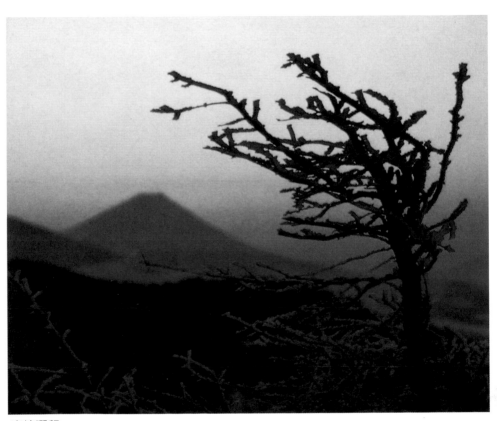

直接曬印

如果想要重現異於自己所想的顏色時，在某種程度之內，倒是可以獲得滿有氣氛的顏色。在曬印時，有一種方法可以操控顏色，使顏色接近影像。對整體或部分來講，使用這種方法不會有什麼問題。但太過細微的部分，則效果有限。

139

最佳的曬印效果

想像色彩！

　　在攝影時，可以確實地判斷，「什麼狀況使用什麼色彩比較適當？」運用適當的光影和使用濾光器，獲得完美的想像色彩，雖然是一件令自己覺得欣慰的事。可是，這不過是個理想而已，在現實生活中很難做得到。那麼，該如何獲得自己所想要的色彩呢？　🌀

技巧　⑤

〔拿去照相館曬印時，如果向老闆做這樣的指示…〕

嚐試　用同一個鏡頭的影像來曬印。

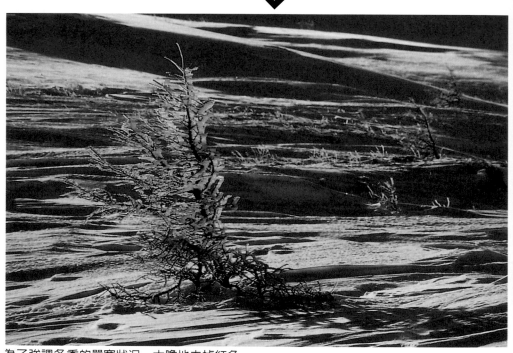

為了強調冬季的嚴寒狀況，大膽地去掉紅色，
使整個影像收斂起來，表現出寒冷的感覺。

35mm單鏡頭 反光照相機 80〜200mm F8自動 （＋1／2曝光補償） ISO100 長野‧美原

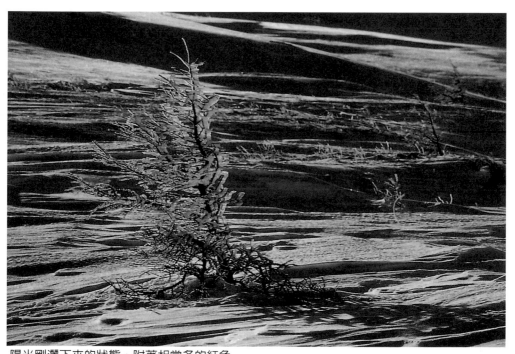

陽光剛灑下來的狀態。附著相當多的紅色色彩，這是受到色溫的影響所致。在嚴寒中，也能感受到些許的溫暖。讓人覺得色調暗淡的高原，亦能蒙受陽光的恩澤。

*如果想法相反的話，可以改變整個色調。

◑ 因此，如果想要確實地獲得攝影時的影像顏色，在曬印時，可以考慮將該影像予以重現。由於在某種程度內可以控制整個畫面的色彩。所以，在沖洗照片時，事先告訴老闆，就可以獲得自己想要的色彩。

最佳的曬印效果

修版！

在攝影之後，有時相片上的強光部分會意外地損害了主要的被拍攝對象，或相片中出現多餘的影像。由於是戰戰兢兢拍下來的作品，看到這樣的畫面，總會覺得很懊悔。因此，筆者就告訴各位一個喜訊，這個方法可以幫助讀者把這些缺失修補過來，那就是所謂的「修版」。

技巧 ⑥

〔拿去照相館曬印時，如果向老闆做這樣的指示…〕

 嘗試 …用同一個鏡頭的影像來曬印

水邊強光的部分太過明顯。因此，進行修版處理，使變成同色系的顏色，改善了整體的平衡。

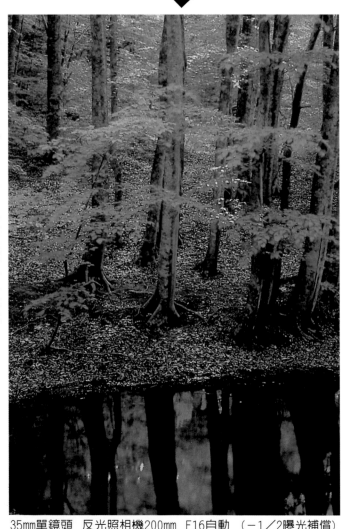

35mm單鏡頭　反光照相機200mm　F16自動　（－1／2曝光補償）
ISO50　青森・蔦沼

142

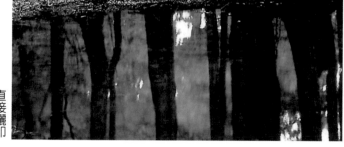

直接曬印

不是針對所有的條件都能解決，但面積小的部分，通常都可以挽救。變得泛白的天空，有時只要噴上顏色（使用噴筆）就可以了。

2. 也可以用染色材料進行「修花點」處理，但需要一些預算。

⬥ 把相片上顯眼的強光部分，修整成能夠與其他顏色配合在一起，或調整色彩平衡。要不然也可以把不經意拍下來的影像，處理得不那麼明顯，這是高度的技術處理。

增強光色效果的攝影術

定價：400元

出　版　者：新形象出版事業有限公司

負　責　人：陳偉賢

地　　　址：台北縣中和市中和路322號8F之1

電　　　話：29207133 · 29278446

Ｆ　Ａ　Ｘ：29290713

原　　　著：櫻井始

編　譯　者：新形象出版有限公司編輯部

發　行　人：顏義勇

總　策　劃：陳偉昭

文字編輯：洪麒偉

總　代　理：北星圖書事業股份有限公司

地　　　址：台北縣永和市中正路462號5F

門　　　市：北星圖書事業股份有限公司

地　　　址：永和市中正路498號

電　　　話：29229000

Ｆ　Ａ　Ｘ：29229041

網　　　址：www.nsbooks.com.tw

郵　　　撥：0544500-7北星圖書帳戶

印　刷　所：利林 印刷股份有限公司

製　版　所：興旺彩色印刷製版有限公司

行政院新聞局出版事業登記證／局版台業字第3928號

經濟部公司執照／76建三辛字第214743號

西元2001年9月　第一版第一刷

國家圖書館出版品預行編目資料

增強光色效果的攝影術／櫻井始原著；新形象出版事業有限公司編輯部編譯. -- 第一版 .--臺北縣中和市：新形象，2001〔民90〕

面；　公分

ISBN 957-2035-13-4（平裝）

1.攝影－技術

952　　　　　　　　　　　　　　90013395